目 錄

作者：賴瓊琦（賴一輝）

學歷：

台北國立師範大學藝術系畢業

美國聖何西大學碩士

史丹福大學進修

日本千葉大學博士

經歷：

專任／明志工專講師、副教授。

　　　　台北工專、台北科技大學副教授、教授。

　　　　大葉大學造形藝術系主任、大葉大學設計暨藝術學院院長

兼任／成功大學、國立臺灣師範大學、實踐家專、銘傳商專

　　　　台灣工業設計協會理事長

　　　　工業局工業設計能力提升計劃 北區中心主任

本書的特點：

★動手實作，完成有系統的色票集，認識更多色彩，配色調和感性的陶冶。

　完成一本色彩計劃運用的工具書。

★讀者親手剪貼色票，完成 12 色相環和 12 色相面。

　色票都有色名，剪貼時自然地可以認識更多顏色。

★到第六章可以貼完 12 色相環和 12 色相面，完成色彩調和的樣本，

　配色計劃時，方便參考運用。

◆本書另外編輯 6 種色彩意象作業，包括：現代摩登、清純年輕、柔和可愛、

　氣質高雅等等，依照標示的色彩號碼貼上，完成作業後實務需要配色時，可以參考運用。

★第十章編輯許多設計實務的色彩，包括建築、室內、工業設計、文產、工藝，

　以及商業設計的色彩實例，可供參考應用。

第一章 序論—生活與色彩

| 2鮮紅 | 4鮮紅橙 | 6鮮黃橙 | 8鮮黃 | 10鮮黃綠 | 12鮮綠 | 14鮮青綠 | 16鮮青 | 18鮮藍 | 20鮮青紫 | 22鮮紫 | 24鮮紅紫 |

- ●人類的社會充滿了色彩，人用色彩表現自己，
 也藉由欣賞色彩讓自己更快樂
- ●工商社會，運用色彩達到更好的效果
- ●古來色彩就陪伴人類的生活，扮演重要角色

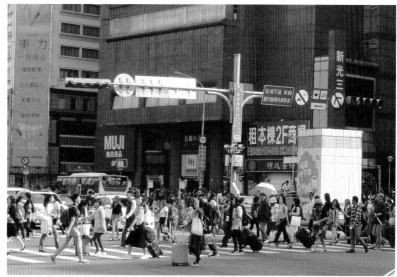

色彩存在於人們生活中

台北火車站大廳的人群

◆色彩自古就與人類為伍

幾萬年前的洞窟畫，那時的原始人用泥土、炭灰、動物油脂及血液揉成色彩，繪圖在洞窟壁上；數千年前的埃及女性，以色彩鮮豔的寶石當飾品，並已經化妝，以及過去裝過化妝品的玻璃瓶子，都在大英博物館陳列。2000 年前的羅馬皇帝，用地中海的貝殼，染鮮豔的紫色當皇袍；中華文化春秋戰國的時代，就有五正色的規定。

日本 1000 年前平安朝的宮廷服裝，由唐朝服裝的制式學習，他們進而講究衣服的色彩，演出絢爛的服飾色彩文化，平安朝貴族女性的衣著裝束使用色彩的重疊，以表現配色之美稱為「襲色かさね」，分季節的不同，呈現色彩美妙的柔和對比之美。現在日本的皇室，仍然延用作為婚禮正式的服裝。（資料由日文維基百科）

埃及史前的壁畫已經五彩繽紛，現在陳列在德國博物館的紀元前 1400 年，一位美麗的埃及皇后的胸像，可以看到彩色寶石裝飾在頭冠上。

在西班牙發現的阿爾塔米拉 Altamira 洞窟壁畫，時間有近 2 萬年前之久，奔跑的馬、鹿，動態生動，色彩逼真。

日本 1000 年前平安朝，貴族女性衣著色彩的搭配，
稱「襲色かさね」圖片來自 http://kagayoi.jp/collection/hanakasane/

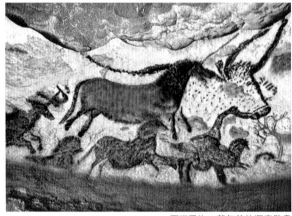

西班牙約 2 萬年前的洞窟壁畫

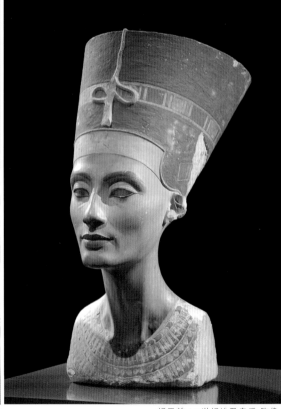

紀元前 14 世紀埃及皇后 胸像

美術與工藝運動的圖案設計

野獸派色彩大師馬蒂斯的作品

●色彩反映在人類的生活中

生活在現代的人，比起從前色彩由天然的動植物、泥土、礦物獲得色料的技術，已經大大跨越到人工的合成色料，可以得到非常鮮豔的色彩效果。不像羅馬皇帝要 2000 個 purpura 貝（英文字紫色 purple 的來源）才能染一件皇袍，極度昂貴也由此象徵尊貴的地位。根據記載埃及豔后 Cleopatra 的船帆染成紫色極盡奢華，這種紫色現代特別稱「皇室紫 royal purple」。大英帝國第一次世界博覽會是工業革命成果，於 1851 年在倫敦開幕時，當時的英國維多利亞女王，穿當時稀罕的人工合成的鮮豔皇室紫服飾主持開幕，也誇耀了工業化的成果。

18 世紀工業革命發明紡織機及火車，機器代替人工大量生產，那時代色彩的心理感覺是灰色的，沒有人性的溫暖。為了體現對機器超越人性的反感，19 世紀中葉之後有「美術與工藝運動」，把優美的造形和色彩帶進人類生活。這個運動引起對設計和美的啟發，色彩扮演密不可分的角色，色彩也已不會只在王宮貴族手裡，而變成一般大眾共享的東西。

19 世紀後到現在 21 世紀，人類的生活環境，使用的器物及身上的穿著，雖有種種時尚和潮流的演變，色彩都形影不離地跟隨著。二次大戰後的美國，經濟繁榮景象鮮活快樂的氛圍瀰漫在人們心理和社會中，鮮明的色彩是反應人們心中意象，表現在生活和藝術創作中。美國通用汽車公司最高級的車種，凱迪拉克 Cadillac，以「美國夢 American dream」為宣傳口號，標榜凱迪拉克豪華舒適的高級享受，滿足美國人追求的夢。

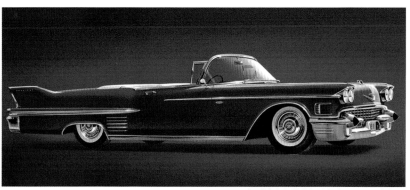

1959 年型講究豪華的凱迪拉克 Cadillac 敞篷車

絹印生產的普普藝術　　　　　　　　　　產生幻覺的歐普藝術

　　1960 年代在美國是景氣繁榮的年代，動腦筋的藝術家主張藝術是大眾的，不是閉門苦練素描成為藝術家，那種學院派象牙塔內的東西。以絹印重疊印刷生產多彩的作品，用漫畫手法作畫都是藝術。產生了講求"大眾化"的普普藝術 pop art，在從前會被認為俗氣的大刺刺鮮豔色彩，已經進入美術館殿堂。

　　穿著短褲和夏威夷彩色襯衫，掛著照相機的美國遊客，到歐洲旅遊被諷刺為淺薄低俗。雖然美國看似有輕浮景象，但仍是科技專精，積極進取菁英匯集的國家，世界各國都有不少人嚮往移民到美國，享受高科技和開放的文化，而多樣的新藝術創作也在紐約蓬勃發展著。

　　1970 年代遇到能源危機全球的景氣低迷，色彩也跟著反映低調保守，但有些人為了刺激心情，故意使用明亮的色彩形成兩極趨勢。

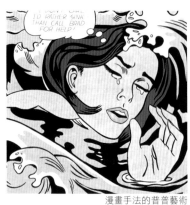

漫畫手法的普普藝術　　　　　　　超寫實主義的雕塑 美國遊客

現代是色彩選擇十分個性化的時代，不論男女皆有獨立自主的色彩主張，有些人整年灰藍色的牛仔褲，將 T 恤直接穿出街十分普遍。著名的蘋果電腦創辦人史帝夫 喬普 Steve Jobs 慣有牛仔褲和黑色 T 恤是他標準行頭。在此 T 恤也不能小看，"潮 T"在衣服上的圖案設計，越發花俏的表現在上面。

　　色彩也越來越直接地使用在身上；個人在身體上彩妝的部位越來越多，臉部的化妝還不夠，身体的"刺青"在背上手臂上到處有。高雅的手指、腳趾彩色，是稍講究的仕女出門必備。年輕人的指甲彩繪更是五彩繽紛可能五指不同彩色，也反映一天的不同心情而跟著改變彩繪的顏色。

　　在工商業上色彩擔任重要的銷售任務；服飾的色彩變化最多端，年年都有春夏、秋冬流行色，由國際流行色協會發表，在頂尖的服裝設計師當領頭羊下，於巴黎、米蘭、紐約發表服裝秀，幾乎是現在全人類的色彩活動前哨站。

　　街頭服裝很快反應時尚文化，在幾個大城市的街頭服裝可略窺一二。巴黎街上的女性可能比較注重高雅的氣質，義大利常被評有銳利的流行神經，倫敦是龐克族的起源地有奇裝異服和行頭，龐克過去是由倫敦開始，紐約的流行時尚總不落人後維持現代感，東京澀谷的十幾歲的 teenager，最會搞怪創意無與倫比。台北的年輕族也盡力追求時尚表現自我。

　　生活環境的布置和使用的用品、休閒娛樂、閱讀、電腦電視、交通工具、戶外活動，每一樣都有色彩襯托，色彩可以供人類自由驅策，人工合成的色料取得普遍很容易做成各種鮮豔色，但太鮮豔的衣料有時反而會覺得俗氣，服裝的色彩中黑色一直都是重要的顏色。汽車鮮色也減少，日本曾經純白的汽車流行一時。現在一般民眾用的房車，灰色、暗灰色十分普遍。文化創意產業，更推崇使用不是染得很鮮豔的天然材料染色，尋求對文化的根的懷念，也流行土地色 earth color, 純樸的環保色 eco-color。

後現代產品—遊戲的色彩和造形
ALEESSI 開瓶器

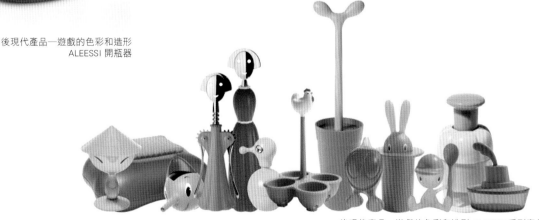

後現代產品—遊戲的色彩和造形 ALEESSI 系列產品
圖出自於 http://atomorfen.com/en/freehand-the-company-alessi/

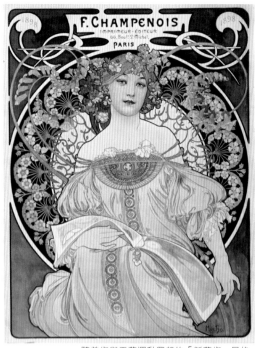

隨美術與工藝運動興起的「新藝術」風格
當時最著名的作家，慕夏的作品

19世紀末，建築家沙利文 Sullivan 提出〝形隨機能 Form follows function〞的口號，注重功能性是最重要，不要為裝飾而裝飾的設計理念下，所設計直聳的高樓建築。但是當時工藝品和視覺藝術還承襲由大自然取材的「工藝與藝術運動」，尚在流行一切都要曲線，和強調優美的柔性色彩的「新藝術 Art Nouveau」的風格。

「形隨機能」的主張和 1919 年成立的德國包浩斯 Bauhaus 設計學校以材料和功能合理結合，摒棄多餘裝飾滿足功能而造形簡潔的設計理念十分吻合。一起形成了設計上講求理性合理的「國際現代風格」，而風行 20 世紀一大半的時間。而後到 1970 年代後期，出現主張脫離嚴謹的現代風格思想，1980 年代興起後現代主義，出現的口號變成了「形隨心情 Form follows emotion」。在豐富的想像力下，一方面解決功能，一方面創造好玩的造形和快樂色彩的產品。後現代主義也非常強烈地表現在建築作品上，現代主義直聳的摩天樓變成造形自由變化的建築。

西班牙畢爾包的古根漢藝術館，就是很顯著的例子之一。

美術與工藝運動的圖案設計

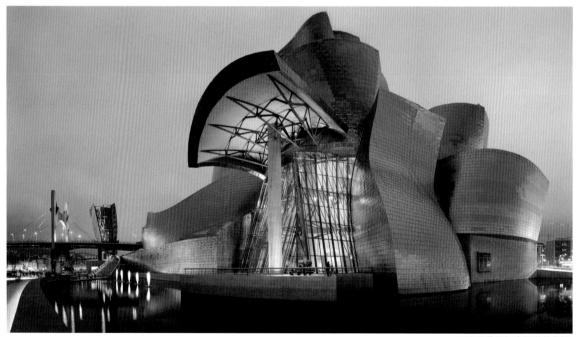

西班牙畢爾包古根漢美術館

色彩是商品的外觀第一吸引客人眼光的要素；促銷商品的廣告設計用色彩達到良好的誘目性。高級典雅的商品或適合年輕人的活潑動感的配色，都在設計師的用心規劃。

辦公室的色彩環境與工作效率有正面的關係；生產工廠的工作環境，機器色彩也由色彩學家建議，而使用眼睛比較不會疲勞可增進工作效率的顏色。

不可忽視色彩的例子之一，有福特汽車的實例。

20 世紀初採用流動的生產線提高生產效率，大量生產汽車的亨利福特，其他牌子的汽車價格要美金 2000 以上，福特 T 只要不到 300 美元，大量生產銷售，被譽為汽車大王。他的福特 T，色彩只有黑色一色，因為他認為性能與價格才是重要的。但是大眾開始要挑喜歡的顏色，紛紛移向色彩有選擇的通用汽車 GM，而福特也不得不承認，色彩是銷售的重要要素之一，進而改變生產策略。

圖出自於 http://www.carstyling.ru/en/car/1907_ford_model_t/images/17340/

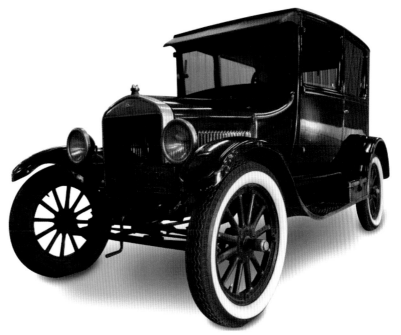

1926 單一黑色的福特 T 形車

圖出自於 http://theshedwarroad.com/images/1926-ford-model-t/360/1926_Ford_model_T_frnt-rt.png

沙利文 Sullivan 形隨機能 "Form follows function" 的口號，在建築的理念受到推崇，另外德國包浩斯 Bauhaus 設計學校的教育理念，注重材料和功能最合理的結合並且摒棄多餘的裝飾，展現造形簡潔與功能優異的優良設計，這種功能第一的思想，形成 20 世紀的現代主義國際風格，設計界遵循了 20 世紀一大半的時間。

　　但是 1980 年代後現代主義設計的興起，建築和工業產品開始關注遊戲感覺的造形和色彩成為時尚，隨即出現 "形隨心情 Form follows emotion" 的口號，以豐富的想像力，創造好玩的造形和快樂色彩的產品。

後現代風格座椅

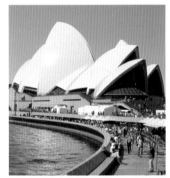

後現代主義建築風格　雪梨歌劇院

現代機能主義座椅
圖出自於 https://www.nok20.org/
barcelona-chair-for-sale-4/

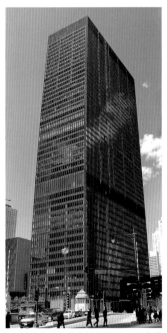

現代主義風格位於芝加哥 IBM 大樓
圖出自於 http://arcchicago.blogspot.
tw/2015/03/mies-new-friends-ju-
ming-sculpture.html

在美國騎重型機車族喜歡講究〝酷〞，又以著名的哈雷機車族為最，旅居美國台灣設計師蘇紀善，以擅長改裝重型哈雷機車聞名，他為顧客打造個人化「酷」機車的哈雷非常成功。（十章有更多蘇紀善作品圖）

台灣高鐵要顯示摩登又快速用橙色和白的配色，表現現代科技感及快速度的意象。

台灣高鐵

改裝的哈雷機車（蘇紀善）

營造各種情境式照明，
傍晚依舊蔚藍的天空妝彩出城市的魅力與活力。

●欣賞彩色世界，陶冶色彩感性

觀看豐富的色彩時，色彩貯藏資訊在腦中隨時取用。在我們的生活中大自然美景供我們欣賞，五彩繽紛、琳瑯滿目和人們創造的色彩，圍繞在我們的周圍，我們頭腦的機制在眼睛看見，就會在腦中留下紀錄；美的色彩、好的配色、讓你欣喜的顏色，都會在你的腦中保留下來。貯藏了許多色彩的資訊在腦中，像圖書館的藏書一樣，要用的時候就可以隨時喚醒出來運用。學習跟色彩有關的創作的人，應該有意識地多看值得留在腦中的色彩資料，以備有朝一日有許多候補的色彩可供選用。

學設計的人走路要〝東張西望〞，搜尋有沒有讓你欣賞或值得參考的用色。多翻閱雜誌增加你腦中的貯藏，出外旅遊觀賞大自然提供的美麗景色，彎腰撿起一片秋天落葉欣賞它的奧妙顏色，春天競相展現生命力量的嫩綠、路旁無名小草也都值得端詳。

海倫 凱勒

海倫凱勒生下來 19 個月時，因病而變成盲又聾，她對外界的認識，只能靠撫摸的觸覺感受。幸好她非常好的家庭教師，開始很有耐心地，把小海倫的手掌，拉到自來水下面，讓她感覺到"水"，在另一手的手掌寫 W 的字，慢慢地讓她學到這就是"Water"。這樣，海倫凱勒開啟了對外界的窗，還完成大學學業，後來成為世界知名的寫作家。她一輩子也為身障的人爭取幫助。她和她家庭教師的故事，後來被拍成電影，感動許多人。

●海倫 凱勒 Helen Keller （1880-1968）勸人們珍惜視覺

美國著名的文學家海倫凱勒 Helen Keller，自己看不見 "色彩有多美！"，勸眼睛健全的人，要珍惜視覺！

海倫凱勒的文章裡，有一篇叫"三天的光明 Three Days to See"的短文，內容描寫"如果上帝賜給她三天看得見的日子，她將會多麼高興！"。她說：她會迫不及待地天未亮就起來看日出，然後忙碌地要趕快去參觀博物館、美術館，晚上看歌劇。三天一定很忙碌，因為想盡量能多看一些，她也很想看人群，想看別人是不是穿得很時髦很漂亮？到了第三天傍晚，在回到永遠的黑暗前，要好好去看日落，要把日落的情景深深地銘記在心中永遠不要忘記！

她用這篇文字，勸眼睛好好的人，要珍惜看得見的幸福！

我們可以看見顏色，我們的世界是彩色的世界，地球上不論住在那裡的人，色彩都和生活息息相關，幾萬年前住在洞窟裡的原始人，就找到顏色把野牛畫得很像，紀元前幾千年前的埃及人，就在臉上彩妝及頭上帶色彩美麗的玉石，讓自己顯得更漂亮。中華文化早就把色彩和信仰連在一起，認為色彩能左右命運，很多行事遵守色彩的規矩。

現代的人色彩的運用更是多方面的。在個人身上化妝、穿著、用品、工具；居住環境的建築，室內都會選擇顏色；色彩用在工商業上，給商品最適合的配色，讓人們喜歡購買來使用；商品的推銷、廣告宣傳、用顏色吸引注意給人好感；交通安全用色彩警告，以避免危險保護生命。很多人知道於重要場合慎重選擇穿著的顏色，給人好感或交涉事情也比較能取勝。也有人為自己，配合當天的心情選擇穿衣服的顏色，讓那一天過得更好。

我們生活在彩色的世界裡，多認識色彩、多欣賞色彩、多活用色彩，給自己帶來更多的快樂，為自己的工作帶來更好成效。

v vivid tone
鮮色調色相環

8鮮黃
6鮮黃橙
10鮮黃綠
4鮮紅橙
12鮮綠
2鮮紅
14鮮青綠
24鮮紅紫
16鮮青
22鮮紫
18鮮藍
20鮮青紫

Red 紅色相
曼色爾 4.0R
PCCS 2

0
10
20
30
40
50
60
70
80
90
100

這個範圍，很靠近無彩色的深淺淡各色，常用在室內壁面，服裝，環保的用色

p 2 淡粉紅
pale pink
baby pink

lt 2 淺紅
粉紅　鮭魚色
light red, salmon

b 2 明紅色
珊瑚色
bright red, coral

ltg 2 淺灰紅
灰玫瑰 old rose

sf 2 軟紅
soft red

s 2 強紅色
strong red

v 2 鮮紅色
vivid red 赤色

d 2 濁紅
dull red

g 2 灰紅greyish red
玫瑰褐色
豆沙色

dp 2 深紅
棗紅　茜紅
deep red

dk 2 暗紅
dark red
柘榴石紅　garnet

dkg 2 暗灰紅

搭配北星 167 色實用色票剪貼

13

8明黃

6明黃橙

10明黃綠

4明紅橙

12明綠

b bright tone
明色調色相環

2明紅

14明青綠

24明紅紫

16明青

22明紫

18明藍

20明青紫

0
10
20
30
40
50
60
70
80
90
100

這個範圍，很靠近無彩色的深淺淡各色，常用在室內壁面，服裝，環保的用色

R.Orange 紅橙色相
曼色爾 10R
PCCS 4

p4 淡紅橙色
肉色
flesh

lt 4 淺紅橙色
西洋桃色
peach

b 4 明紅橙色
bright vermilion

ltg 4 淺灰紅橙
樺　樹
birch

sf 4 軟紅橙色
soft vermilion

s 4 強紅橙色
vermilion

v 4 鮮紅橙色
朱色
scarlet, vermilion

d 4 濁紅橙色
dull reddish orange

g4灰紅橙
老鷹色
椰子色

dp 4 深紅橙色
deep vermilion

dk 4 暗紅橙色
桃花心木、咖啡色
mahogany

dkg 4 暗灰紅橙

現代、科技的意象

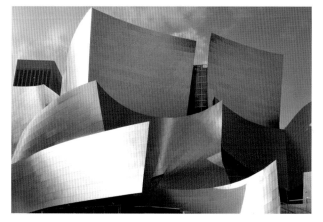

v24 鮮紅紫	v8 鮮黃	v16 鮮青

v8 鮮黃	v4 鮮紅橙	v14 鮮青綠

v2 鮮紅	v8 鮮黃	v18 鮮藍

k30 淺灰	k10 淡灰	k100 黑

v22 鮮紫	v18 鮮藍	v4 鮮紅橙

v18 鮮藍	k0 白	v4 鮮紅橙

b4 明紅橙	k0 白	b18 明藍

v2 鮮紅	v10 鮮黃綠	v20 鮮青紫

b12 明綠	v22 鮮紫	v6 鮮黃橙

第二章 色彩的成因—光、視覺

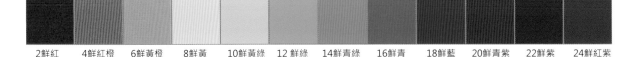

●有光我們才能夠看見，光波刺激到眼睛，讓我們產生視覺
●不同的光波，我們會感受出不同的顏色
●視覺現象的成立有三要素：光、被視物、視覺系統

　　有光我們才能看見東西，也才能夠看見東西的顏色。光是光子群的流動，照到東西的光子群反射到眼睛，眼睛把接收到的光子的刺激傳遞到大腦，大腦判斷傳來的刺激訊息，產生看見的知覺。

　　光是起因，眼睛的視覺系統是接受的機構，所以能看見東西的顏色，光和視覺系統配合起來，才能產生視覺。

2.1 光

2.11 自然光—太陽

　　太陽光照耀大地，亙古以來人類依賴它生活。原始人出外打獵採集吃的東西，都需要它才能看得見，沒有太陽光的暗黑夜晚，行動不方便也恐懼。現在我們有種種照明的方法，可以讓我們在沒有陽光時候也可以看見東西，但太陽光的照明，還是沒有東西能比得上它。

　　太陽光看起來不覺得它有顏色，雨後天空出現的美麗彩虹在古來各民族都產生種種神話。但是十七世紀的牛頓 Newton，解釋彩虹是由雨後的小水珠折射太陽光產生的。牛頓說彩虹含有七色。中文通常用紅、橙、黃、綠、藍、靛、紫的色名稱呼，但是靛色常難以解釋實際是什麼樣的顏色（藍色偏向一點紫色的顏色）。一樣用漢字的日本，用紅橙黃綠青藍紫的色名。實際上，可視光的太陽光波範圍，形成的顏色是連續細分的，不是正好分成七色，通常天空中的彩虹算不出七色，而在很暗的房間投射的彩虹色是可以辨認出更多色。

吹肥皂泡產生彩虹色

明亮的太陽

雨後天空出現的彩虹

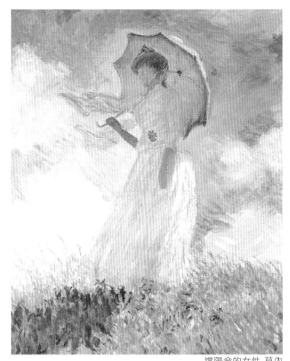

撐陽傘的女性 莫內

色彩學上的色相環，是兩端的紫色和紅色中間，加了紅紫色連接起來的。健全的眼睛甚至可以辨認到120色。色彩學的作業也有要同學把整個色相環，細分畫出100色的。

陽光下的風景活潑明媚，展現生氣蓬勃的感覺。十九世紀的印象派畫家，特別感受畫畫時光的重要，所以他們的繪畫，主張要描寫光的效果也主張要到陽光下作畫，因此他們也被稱為外光派的畫家。莫內 Monet 以表現陽光的技法著稱，他選擇畫陽光下的乾草堆光影，也把充滿陽光的感覺藉撐傘的人物表現出來。

2.12 太陽光的光譜

太陽光形成的彩虹色叫做光譜。平常看起來無色的太陽光，由下雨後天空的小雨滴的折射就會產生彩虹光譜的呈現。正式用三稜鏡或磨斜邊的鏡子，也都可以觀察到彩虹的光譜。

下面光譜圖的左邊是波長較短的紫色和藍色的波段，再到外面就是紫外線的範圍了。最右邊的紅色，更外面是紅外線的範圍，紅外線因為有熱的效能，所以也叫做熱線。下圖的長度單位是奈米，外文 nanometer。一奈米的長度是一公釐的百萬分之一 0.000001mm。紫色這一端 400 奈米，也就是 1 萬分之 4 公釐，紅色這一端 700 奈米則是 1 萬分之 7 公釐的波長，是很難想像的短的震動波。

人類的眼睛，對不同波段的光子刺激，大約由 400 奈米的波長到 700 奈米的波長範圍，是人類會感受產生色彩的範圍，波長波段的不同，人類會感受為不同顏色。（牛馬等色盲的動物就不會，牠們只會感受為明暗的不同）。

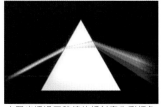

太陽光透過三稜鏡的折射產生彩虹色

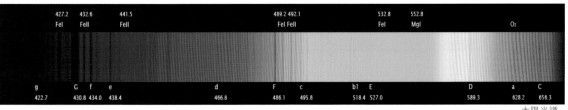

太陽光譜

2.13 人工光

　　太陽光是自然光，住在洞窟內的原始人，燒火堆才能在黑暗的洞窟內看見，還能在洞窟壁上畫生動的壁畫。火堆、火炬都是人工光。現在我們知道的人工光很多，有些日常生活中不能缺少，有些在特殊的場合可以看到。

　　油燈、蠟燭是古代到現代人們還一直使用的人工光。蠟燭無論東西方，很古老就有，有唐詩「日暮漢宮傳蠟燭，輕煙散入五侯家（韓翊）」；著名的法國凡爾賽宮，舞會用鑲滿了鏡子的大廳叫做「鏡殿」，皇帝、貴族在那裡開舞會據說要點三千支蠟燭。

　　蠟燭現在仍然有很多用途，當停電時的臨時照明之外，蠟燭會用在有特別意義的場合。紅色小蠟燭插在生日蛋糕上或結婚紀念日的晚餐，燭光晚會，皆能產生特別的氛圍與意義。

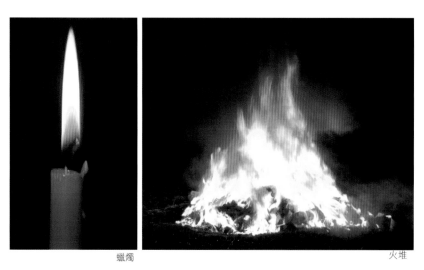

蠟燭　　　　　　　　　　　　　　　　　　　　　　火堆

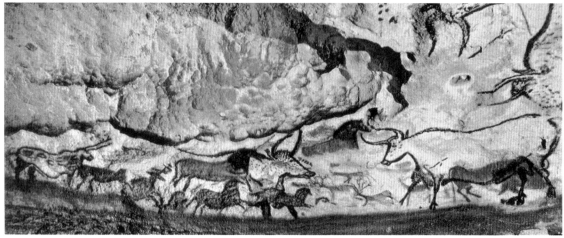

約 17000 年前的原始人畫在洞窟壁上的畫（法國拉斯寇）

18

霓虹燈美國汽車旅館

2.14 光源

黑暗的地方，要有光才能看得見。產生光的東西叫光源。太陽是我們最重要的自然光源。為了沒有光的晚上和黑暗的洞窟中，人們就想出種種人工的光源。點燃動物或植物油的油燈，一定是人類知道用火之後，很自然地發現就開始使用了。然後又知道用動物或植物的蠟和油脂混合做成固體狀的蠟燭，就變成更方便的光源。19 世紀開始知道用石蠟，現在石蠟成為製造蠟燭主要的原料。

現代為特殊目的製作的蠟燭，造形和使用材料有各種創意，已經不只是為照亮的目的而已，變成蠟燭光和環境結合的藝術創作了。

感謝愛迪生發明電燈帶給人類光明；家裡的照明不用說，街道可以大放光明而安全。沒有電燈以前道路的照明，在西洋的城市用過煤氣燈或弧光燈。

在現代家庭裡使用的電燈泡的燈，和愛迪生當年的發明是相同的原理，就是用電阻很大的材料，通電時發高溫和發光原理的電燈。愛迪生試了無數次的試驗和材料，最後成功的是植物的碳纖維。現在的白熾電燈用的細絲是鎢絲。白熾燈的功率很低，大部分的電力都發熱浪費掉了，近年逐漸要淘汰，改用功率有 4 倍高的螢光燈（日光燈）。螢光燈是水銀蒸汽和螢光漆發生作用，產生可視光的裝置，是相當好的照明器具。螢光燈的道理，19 世紀中葉開始有德國、法國的學者發現原理不斷的改進之後，美國通用電器公司於 1937 年開始製造販賣。日本東芝也很快跟進。

台灣隨著引進日本技術製造販賣，因為照明的功能好又十分普及。現在除了最早只有白色的一種（實際上帶有一點藍色）已經有晝白色、溫白色等比較暖色光產品，光色可以察看燈管上標示的色溫度（5000K、3500K 比較不偏藍）。有些溫色的感覺，家庭內比較溫馨，臉色也較好看。只是在台灣，喜歡原來偏一點藍色的人很多，理由是覺得比較亮。雖然用在工作場所很適合，但是用在家庭時氣氛比較冷，所以和溫色燈配合使用氛圍比較好。

現在又開發出了功能更好的 LED 燈（發光二極体），更省電，產品也牢固，不像白熾燈泡、日光燈管那樣，怕很薄的玻璃碰碎。現在使用 LED 燈是大的趨勢，發展得很快並且普及化。

參考知識

●演色性 Color rendition

顏色的演色性是照明光讓被照的物體，顯出來的顏色的真實度的情況。以太陽光下看的物體的顏色當標準，越靠近太陽光下看的顏色演色性愈好。

●條件等色 metamerism

兩件物品，在某光源下看起來，顏色一樣，但是在別的光源下看，卻顏色有差異，這種情形叫「條件等色」。

條件等色的發生，是因兩件物體顏色的分光組織不同，例如，看起來一樣是綠色的兩個顏色，一個是單獨的綠色顏料產生的綠，另一件的綠色是黃色和藍色混色產生的綠，兩個顏色的分光組成就會不同，這樣的情形，有可能對不同照明光的光譜的吸收和反射不同，就有可能產生顏色看起來有差異的情形。

●月光不是自己發光的光源

它是反射了太陽光的光亮。在月光下我們可以朦朧地看見東西，有時反而會覺得有另一種情調。滿月時的月光，大約是晴天時太陽光的 40 萬分之 1 的照度。

金星是天空中最亮的星，在快日出之前或剛日沒後出現，英文叫「維納斯 Venus」。另外木星、火星等，都是自己不發光的太陽的行星，所以不是光源。但是宇宙中有許多自己發光的滿天星斗的恆星，他們是光源，但因為距離我們太遠，對我們沒有照明的效果。可是如果在沒有光害的高山上或曠野中，就可以依稀感覺到滿天星斗的星光，抬頭就可以欣賞這些發光的美。

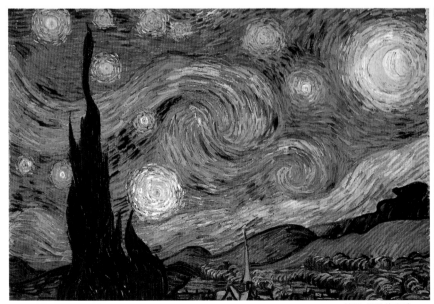

梵谷 星星的夜晚

月光 滿天星斗

南非草原無光害星空

2.15 標準光

　　光源除了可以照亮之外,照明的光也會有不同的光色。照明光如有顏色,被照明的東西的顏色會受到光色的影響,而偏向照明光的顏色。我們習慣在白天太陽光下看一切東西,不會覺得太陽光有什麼顏色,但是早晨和傍晚的太陽光就有顏色了,會明顯地感覺到金黃色的太陽光,照耀的大地也會描寫為"染成"金色。

　　白熱電燈泡的光、蠟燭光都稍偏橙色,現在日光燈傳統白色(事實上稍偏藍),溫色的都有。因為照明光的光色,會影響被看見的東西的顏色,在工商業上,對物品顏色的判斷,會引起糾紛。因此,國際照明委員會,訂定了標準光的規定。大家在一樣的光源下看的顏色為準。工商業上色彩的判定,精確地用測色儀器的量測值表色,同時有光源的註明。雖然叫晝光的白天太陽光,是平常大家最熟悉的光,但是晝光因天氣變化太多,所以制訂標準化

LED 燈

北投市立圖書館

白熾燈泡

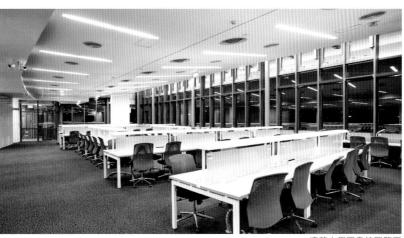

螢光燈

清華大學圖書館閱覽區

的幾類標準光，在工業上採用。現在世界上共通的標準光有如下：

A 標準光 偏橙色的光。色溫度 2856K（下註釋）的白熾電燈的光（約 100 瓦的電燈泡的光）

B 標準光 沒有受到藍色天空影響的太陽光的白色光（無色）。色溫度是 4874K

C 標準光 晴天時的太陽光，也叫畫光，好天氣在室外時的光，也是我們通常最熟悉的照明光。這時候的太陽光，因為受到藍天的影響，照射到地面時，有點偏藍，色溫度的標準是 6774K。

D65 標準光 摸擬晴天畫光的光源，做為代替畫光用是現在使用最普遍的照明光。

D50　D55　D75 標準光　有特殊需要時使用的不同色溫度的光源。

〔註〕：色溫度：表示光色情形的方式。相當於測試用的黑體，加溫到多少度時，產生出來的光色，用色溫度稱呼，用 K 表示。例如，該黑體加溫到 2856 度時，產生出來的光色是稍偏橙色的光，就說這樣的光色是色溫度 2856K。這是 A 標準光的色溫度，約相當於 100W 白熾電燈泡的光。

但是，這並不是電燈泡的溫度是 2856 度的熱度。K 是由紀念提倡絕對溫度的 Kelvin 而命名的溫度符號。（有些舊的色彩學書，寫成 2856 度 K，這是錯誤，應該寫 2856K 度才對）。

下面是可以產生不同光源的「燈箱」下產生的顯色（這是照相下來的情形，直接用眼睛看，不太會感覺這麼大的差別，那是眼睛有「色彩恆常性」的功能，會盡量知覺原來的色彩，舉例來說，一張白色的紙，在暗的房間裡，其實是灰色的（照相），但是眼睛還是認識為白紙）

標準光燈箱 光源產生 A 光，D65，紫外線等

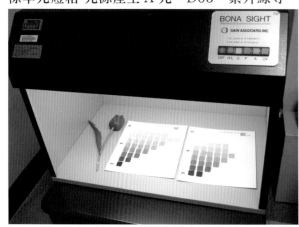 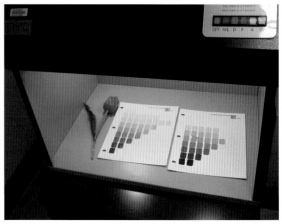

在 D65 標準光照明下的顯色　　　　　　　　在 A 標準光（偏橙色）照明下的顯色
　　　　　　　　　　　　　　　　　　　　　　　　　　　　　作者攝

補充知識

●光的大家族─電磁輻射能

　　光是電磁輻射能 Electromagnetic Energy 的一種。電磁輻射能的種類很多，每家都用的電燈發出來的光，就是其中之一。運用電磁輻射能的儀器，在我們生活身邊有很多；電燈之外，年輕人不離手的手機、家裡的電視、微波爐，還有紫外線、X 射線、核子發電的放射能都是。它們由波長很長，震動頻率比較慢的電波，一直到波長極短，震動頻率無法形容一秒鐘多少兆兆次的宇宙線都是。下圖是電磁輻射能波長短的示意圖，實際的波長比例非常懸殊，無法按比例表示出來。

電磁輻射能波長示意圖─波長極大和波長極小

　　現在的解釋，電磁輻射能是帶有能量的小質點，震動著向前跑（放射）。每種輻射能跑的速度都一樣快（一秒鐘大約跑 30 萬公里，宇宙間的最快速度，大約繞地球七周半），但是有的用小的步伐跑，有的用大的步伐跑（震動）；小的步伐是波長比較短，震動的頻率比較快的輻射能，大的步伐是波長比較長，震動的頻率慢的輻射能，但是放射出來都同時到達。太陽發出來的光子，跑到地球要花 8 分 18 秒或 19 秒，月亮不到 1.3 秒。

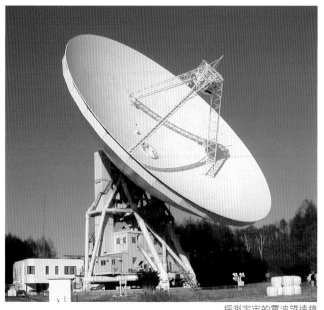

探測宇宙的電波望遠鏡

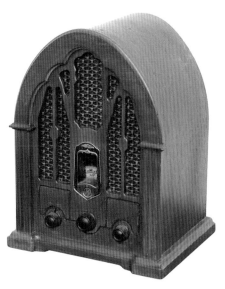

1950 年代的收音機

七夕浪漫故事的兩個主角，織女星距離地球 26 光年，所以假定我們有大望遠鏡，可以看到「織女在織布」，那是 26 年前的她！而兩顆星在天河兩岸相隔 17 光年，所以假定牛郎「打手機」給織女，織女 17 年才能接到，織女立即回電需再 17 年，所以他們的一通電話要 34 年！

我們的手機或 GPS 的衛星導航，都是用人造衛星來反射電波的，人造衛星約在 400 ～ 500 公里的高空，更高的人造衛星也在 3 萬多公里以下，因此以電磁波每秒 30 萬公里的速度，我們的通信大約都可以算是立即的。

全部的輻射能量，包括無線電波、紅外線、可視光線、紫外線、X 射線、到有害身體的輻射線。收聽收音機看電視與微波爐的波長，從幾公里到公尺。可視光紅色的波長則是 1 萬分之 6 ～ 7 公釐。波長更短，頻率更快的電磁波，就對生物開始有傷害。X 射線可以利用它的透視來診斷，但是照射時都要防護。我們利用核子發電得到能量，但是又極害怕它的放射能外洩危害到我們。

人類運用的電磁放射能的例子有：搜查宇宙無線電波、碟形的電波望遠鏡、微波爐、日光燈等等及透視體內的 X 射線，下圖是台灣南海岸，屏東恆春的核能發電廠。

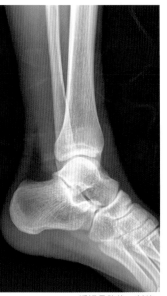
透視骨骼的 X 射線

微波爐

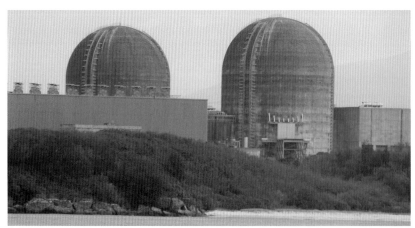
核能發電廠

點綴夏天晚上的螢火蟲

●生物發光

夏天黑暗的夜晚，一閃一閃發亮螢火蟲的發光，是由化學作用產生的光，是生物發光，並不發熱稱為冷光。螢火蟲的閃光，是公螢火蟲告知母螢火蟲「我在這裡」，現在到處都太光亮，所以螢火蟲就越來越沒有地方棲息。

漆黑的深海裡常有自己會發光的魚，目的是為了識別及迷惑敵人或為了獵食，例如鮟鱇魚，躺在海底沙上張著大嘴巴，由額上伸出肉質釣竿狀的先端有一個小光點，引誘獵物到嘴巴來，一口吃下。菌類、海藻也有會發光的。生物為了生存，其進化是有目的性的。

發光的菌類

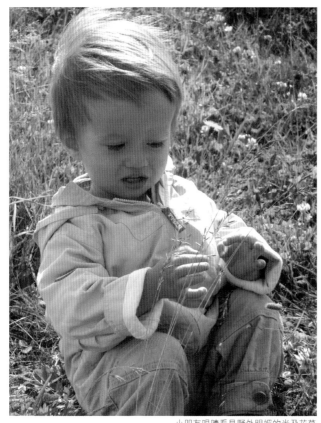

小朋友眼睛看見野外明媚的光及花草
（腦中產生看見的知覺）攝影 photo/ Paul Ruet

眼睛接受到光刺激的資訊，
送到腦中產生視知覺

2.2 視覺
2.21 視覺現象

　　一般認為人類獲得外界的資訊，有百分之七十以上靠眼睛。通常我們也最相信視覺，俗語說 "百聞不如一見"，就是說要看到才會相信。

　　人類的五官，耳朵接受聲波刺激可以聽到聲音，鼻子接受氣味的刺激，嗅到氣味，舌頭辨別酸甜苦辣的味道，皮膚覺是溫覺和觸覺，溫覺感受溫度，觸覺由接觸的壓力情形判斷刺激。

　　視覺的刺激來源是光，無論多遠只要光子能跑來，刺激到眼睛的視覺細胞，我們就得到了資訊，太陽是 8 分鐘前影像。宇宙中的星星放射出光的輻射能量，它們以一秒鐘約 30 萬公里的速度，跑了幾十年、幾百年、甚至幾千幾萬、幾億年才到達地球，但是我們仍然可以 "看到" 它們（只要光子有刺激到我們的眼睛網膜）。我們看到北極星，是 400 年前的北極星，因為北極星的光，跑了 400 光年才到達地球，我們接受到它送出來的光的刺激，我們「看到了」！

　　我們看見的牛郎星是 16 年前的，織女星是 26 年前的，牛郎用手機 line 給織女，她 17 年才能收到，回信說我也想念你，再一個 17 年牛郎才收到，一個通訊的來回共要 34 光年！

　　假定有一顆星球，離開地球 1800 光年遠，上面住著有智慧的生物，他們有超大的望遠鏡可以看到地球上的活動，他們看見的地球上的活動是 1800 年前的三國時代，看見張飛單騎站在長板橋上對峙曹操百萬大軍的景象。

圖書館裡的中文大辭典有 32 冊，其中目字旁的字共有 1700 字。有耳朵旁的字有 216 字，可見在很多年前漢字造字過程中，目字邊連帶產生很多字。當然我們現在日常生活中，不可能需要那麼多字。小學生使用的東方出版社的字典，目字旁的字有 91 字，耳朵旁的字是 22 字，目字旁比耳字旁還是有 4 倍之多。

　　常說眼睛是靈魂之窗，主司視覺的眼睛常會表露心中的感情。雖然視覺是眼睛被動接受光線刺激而產生，但是古來東西方都一樣，覺得眼睛發光出去「看」，所以有「目光炯炯」的形容詞。古時候的《詩經》裡有「美目盼兮」的句子稱讚一個女性美貌的魅力，就用眼睛眼神稱讚。現代女性的化妝在眼睛部分下的功夫最大。

　　看見，就是視覺現象的產生。視覺現象的產生，眼睛是接受光刺激的器官，「看到」的視知覺是在大腦的視覺中心產生的。

　　當光線（光子的流動）"射"到眼睛時，光子透過眼球前面透明的水晶體以及眼球內透明的玻璃液，刺激到網膜的視覺細胞，視覺細胞將刺激的資訊經由視覺神經傳遞到大腦中，負責視覺部位的視覺中心而產生視知覺。

　　水晶體要調節光線正確地聚集焦點在網膜上，沒有能夠主動調節好將變成近視眼或老花眼，就要藉助眼鏡的幫忙。眼球內的玻璃液應該透明，但是如果變成白色渾濁就是白內障了。

★視覺現象的三要素

　　看見東西有三種條件，成為視覺現象的三要素：

1. 要有光才看得見

2. 什麼是被看的東西

3. 有眼睛看（健全的視覺系統）

◆視覺器官

　　看見東西雖然說是眼睛，但要有整個視覺系統才能產生「看見」的視知覺，眼睛只是其中一部份的工具，比喻為老式照相機的鏡頭還要有底片和沖洗出來，相片才會完成。現在的數位相機，雖然沒有底片要沖洗，但是鏡頭去捕捉光刺激，後面還要有數位的處理，就像大腦視覺中心。

　　視覺系統的功能機制是：

●眼睛負責接收光線刺激，

●將接受到的資訊由視覺神經，傳遞到腦中的視覺中心，

●視覺中心這部分的腦細胞，判斷送來的「電波信號」，

　產生「看見」的 視知覺。

眉毛的功能，是防止額頭上的汗水入眼睛內妨礙視覺。眉毛下面沒有汗腺不會流汗。睫毛是防止沙塵或異物飛進眼睛，駱駝住在沙漠沙塵多，所以睫毛特別多又密。眼珠是球狀的，最外層有鞏膜當保護層，鞏膜裡面水晶体中間是透明的房水，最內部有網膜布滿兩種視覺細胞，棒狀的視覺細胞司明暗，錐狀的視覺細胞司色彩。

近視眼是水晶體太厚曲度太大，東西要拿近看焦點才會落在網膜上，近視眼要戴凹透鏡的眼鏡調整焦距；遠視眼和老花眼是水晶體太扁平曲率太小，東西要拿很遠才能看清楚，要戴凸透鏡的眼鏡調整焦距。

瞳孔可以改變大小，以調整光線進入眼球內的量。眼珠中央黑色部分就是瞳孔。瞳孔會依光線的強弱由自律神經自動擴大或縮小。白天光線強瞳孔縮小，晚上或光線暗的地方瞳孔比較放大，讓更多的光可以進入。

眼睛（photo:Ruet）

貓的眼睛晚上瞳孔圓的，很弱的光也可以看清楚，白天時牠接受光線的瞳孔，變成一條縫進入的光就夠了。

虹彩具有調整瞳孔大小的機能，也有不同的顏色綠、藍、灰、褐等等。虹彩放射狀的圖案像指紋一樣，沒有兩個人是相同的。現在最進步的辨認一個人的方法，已經使用虹彩的模式辨認代替指紋。

虹彩色是遺傳決定的，虹彩色的不同是因為黑色素 melanin 沈澱多少形成的，住在光線比較強的地區紫外線強黑色素沈澱多，避免紫外線的傷害，變成色彩比較濃的褐色虹彩；光線較弱、紫外線少的北歐等地區人種，黑色素沈澱少，眼睛比較透明，眼睛的虹彩顯得綠色、藍色或淺灰色。

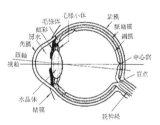

眼球的剖面圖

現在多數人相信，我們現存地球上的人種是 700 萬年前與猿猴分歧，逐漸進化成原人種族之一。他們大約 200 萬年前開始站起來走路，變成「直立原人」，前肢就可以做種種動作，頭腦漸變大，變聰明。進化分支的人類原人，有些絕滅掉了（例如尼安達人，爪哇原人等還有其他）。現在科學家用 DNA追蹤研究，現存的「地球上的人類」，是約 8 萬年前，由非洲東北角，渡過狹窄部分的紅海，先到歐洲，然後逐漸到達亞洲，美洲。由海上路線擴張的就到達澳洲。

眼睛的顏色—虹彩

綠色的眼睛

在漸進過程中，適應地區的氣候環境演化，陽光弱的地區，皮膚色變淺，眼睛色變淡。鼻子高低、寬窄也變化。到達印度的人種，皮膚成棕色。

總之為了生存的必要性，適當的進化和演變，才會有多種眼珠色的不同，皮膚色的不同，身材、鼻子不同的演變。

藍色的眼睛

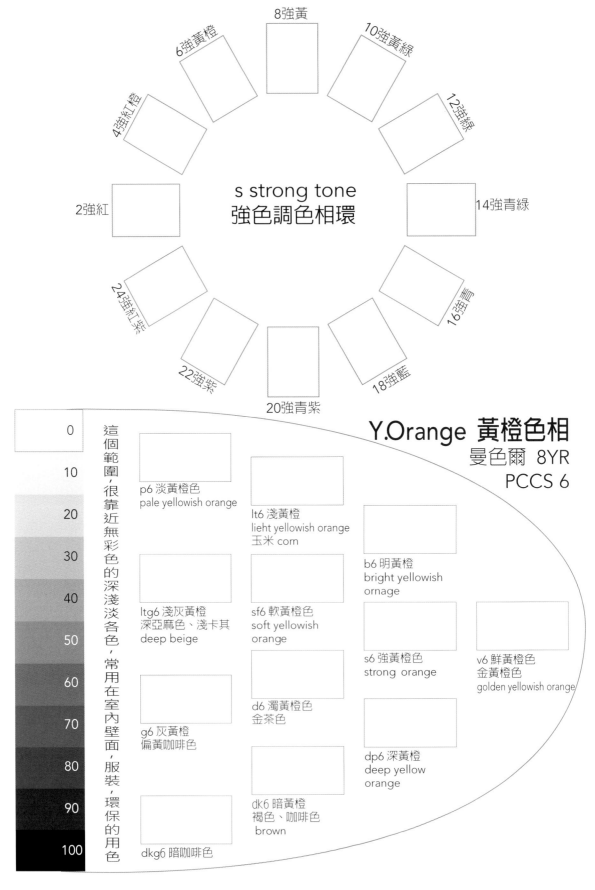

8強黃

6強黃橙

10強黃綠

4強紅橙

12強綠

s strong tone
強色調色相環

2強紅

14強青綠

24強紅紫

16強青

22強紫

18強藍

20強青紫

Y.Orange 黃橙色相
曼色爾 8YR
PCCS 6

0

10

20

30

40

50

60

70

80

90

100

這個範圍，很靠近無彩色的深淺淡各色，常用在室內壁面，服裝，環保的用色

p6 淡黃橙色
pale yellowish orange

lt6 淺黃橙
lieht yellowish orange
玉米 corn

b6 明黃橙
bright yellowish
ornage

ltg6 淺灰黃橙
深亞麻色、淺卡其
deep beige

sf6 軟黃橙色
soft yellowish
orange

s6 強黃橙色
strong orange

v6 鮮黃橙色
金黃橙色
golden yellowish orange

g6 灰黃橙
偏黃咖啡色

d6 濁黃橙色
金茶色

dp6 深黃橙
deep yellow
orange

dk6 暗黃橙
褐色、咖啡色
 brown

dkg6 暗咖啡色

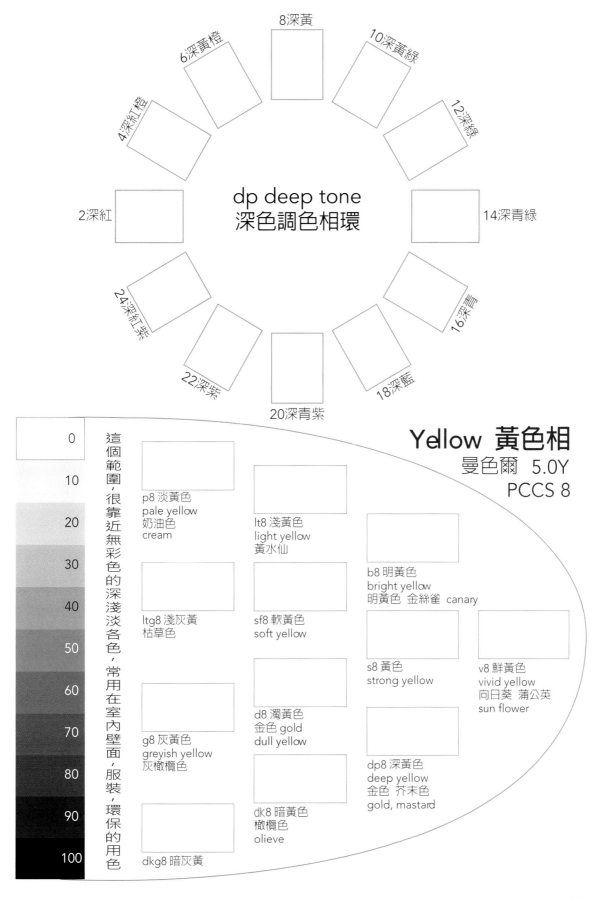

8深黃

6深黃橙

10深黃綠

4深紅橙

12深綠

dp deep tone
深色調色相環

2深紅

14深青綠

24深紅紫

16深青

22深紫

18深藍

20深青紫

Yellow 黃色相
曼色爾 5.0Y
PCCS 8

0
10
20
30
40
50
60
70
80
90
100

這個範圍，很靠近無彩色的深淺淡各色，常用在室內壁面，服裝，環保的用色

p8 淡黃色
pale yellow
奶油色
cream

lt8 淺黃色
light yellow
黃水仙

b8 明黃色
bright yellow
明黃色 金絲雀 canary

ltg8 淺灰黃
枯草色

sf8 軟黃色
soft yellow

s8 黃色
strong yellow

v8 鮮黃色
vivid yellow
向日葵 蒲公英
sun flower

g8 灰黃色
greyish yellow
灰橄欖色

d8 濁黃色
金色 gold
dull yellow

dp8 深黃色
deep yellow
金色 芥末色
gold, mastard

dk8 暗黃色
橄欖色
olieve

dkg8 暗灰黃

第三章 色彩的種類和三屬性

2明紅	4明紅橙	6明黃橙	8明黃	10明黃綠	12明綠	14明青綠	16明青	18明藍	20明青紫	22明紫	24明紅紫

● 本章說明，我們看見的顏色有哪些種類
● 由色彩的來源分類─可分為光色和物體色
● 物體色可分為 2 種─反射色和透過色
● 色彩可分為─ 有彩色和無彩色

3.1 光色

　　光色是由光源發出來光的顏色，有顏色的光叫做色光。太陽光本身雖是無色的，但早晨和傍晚的太陽光是金黃色的。早晨金黃色陽光逐漸變成更亮，帶來朝氣讓人精神振奮；相反地，傍晚金黃色陽光，逐漸變暗會讓人省思一天，也會有催人回家團樂的感覺。著名米勒的《晚禱》，就有這樣的氣氛。

　　晴天時的太陽光，我們雖然不會察覺，但是因為受到藍色天空的影響，其實帶一點藍色，也特別稱晝光。光色的描述用「色溫度」表示（註：參考第二章光）最明顯光的顏色是五光十色的霓虹燈，霓虹燈的顏色在夜晚產生最引人注意的效果，商業廣告不能缺少霓虹燈的明亮和光色效果。

　　鎢絲燈泡的白熾電燈，由產生高溫發出可視光，光色是溫暖色的色光，用在家庭感覺溫馨，可是大部分的能源花掉在發熱不經濟，所以已經逐漸在淘汰，另一方面夏天也會讓家裡覺得熱。通稱日光燈的螢光燈，白色偏一點藍的光色，夏天會覺得清涼，但全家的照明，只用這樣光色的照明較容易會產生淒涼的氣氛，現在有注意色光的螢光燈，"溫白色"的螢光燈管發出溫暖色光。

　　蠟燭的光色通常都很受歡迎，並且特別點蠟燭，除了停電用，往往就是溫馨場合用的，所以偏橙色的蠟燭光色幾乎是溫馨的代名詞。

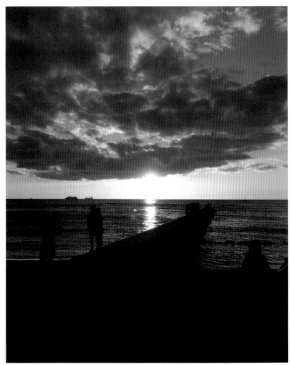

落日餘暉的太陽光　　攝影 photo/ 楊瑋青

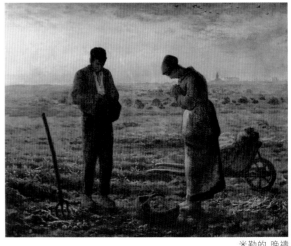

米勒的 晚禱

慶典中燃放的煙火有種種的色光,點綴夜空十分美麗賞心悅目,但也只是過目雲煙,燃過即逝只留記憶的色光表現。

台北 101 新年煙火

雷射光 (由維基百科)

2016 大稻埕 煙火的光色 攝影 photo/ Fang

雷射光 (由維基百科)

3.2 物體色

物體本身自己不會發光,有光才看得見得物體,它們的顏色就是物體色。各種物體有許多不同的顏色,紅、橙、黃、綠、藍、紫都有,黑白也都是。物體色是可視光範圍的光波,反射出來波段而形成顏色的。

●物體色,可以分為透過色和反射色兩種。

上面的香蕉、蘋果、蝴蝶、玫瑰花,我們看見的顏色是它們反射出來的光,讓我們看見的顏色叫做反射色,通常也會稱為表面色。

有顏色的玻璃紙或彩色玻璃它們會透光,我們會看見透過來光的顏色,這樣的顏色叫做透過色。

透過色：西洋教堂的彩色玻璃窗　攝影 photo/ Fang

西洋中世紀高聳的歌德式教堂，因為是用石頭砌成的不能有很大的窗，因此採光的窗子特別重要。窗子最常鑲嵌宗教故事的彩色玻璃。從教堂內望出去，在美觀之中也感染宗教氣氛。又由五光十色的彩色玻璃透進教堂內的太陽光色，讓教堂內產生神秘又莊嚴的氛圍。

17 世紀著名的荷蘭畫家林布蘭，是特別注重描繪光的畫家，他畫的「金色鋼盔」是反射色的效果，把金色的效果畫得十分燦爛。

全透明的玻璃沒有顏色。有顏色的透明物是有些光波透過來，有些光波沒有透出來，透出來的光波顯現那個波段的顏色，這是物體色產生色彩的道理。

但是雷射光則是單一波長的激光，並不是由波段形成的。

不透明的物體，我們看到的是該物體從表面反射出來的顏色；有顏色的透明物體，我們看到的是它透過來的光形成的顏色。人們喜愛的紅寶石、藍寶石具有透明感覺，瑪瑙則是半透明，而珊瑚、松綠石就是不透明的寶石。鑽石透明度很高，照到鑽石的光，不僅從表面反射，透進去的光又會由裡面反射出來。鑽石硬度非常高，光的折射率大，鑽石的加工，通常把表面切割成 64 面，因此反射出四面八方的光所以非常燦爛。

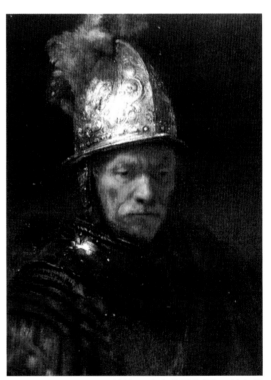

反射色：金色光澤的鋼盔　林布蘭

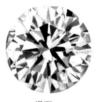

鑽石

紅寶石

藍寶石

翡翠

瑪瑙

3.21 有彩色 無彩色

色彩可分為光色和物體色，進而看見顏色分類。顏色可以分為有彩色和無彩色。紅、黃、綠、藍等都是有彩色；黑、灰、白是無彩色。

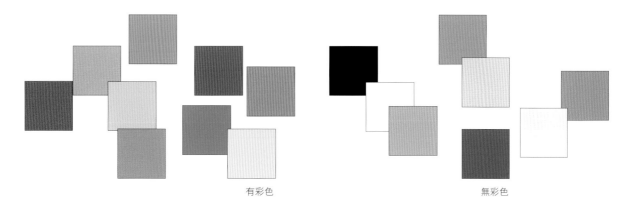

有彩色 無彩色

● 有彩色的成因

下頁的圖說明不同顏色的成因，由不同色的「分光反射率曲線」可以看到，各顯現的顏色是反射那些波段形成。各色的情形是使用測色儀器，量測了鮮紅、鮮綠和鮮紫的色票，得到的各色分光反射率曲線的情形。由曲線可以看到，各色的成因是可視光 400 奈米到 700 奈米的範圍中，有些部分的波段大部分被吸收，有些部分的波段，光波反射很多曲線高出，我們的眼睛看見的是，反射出來的光波，這個波段的光所形成該物件的色彩。

量測使用的色票是，日本色彩研究所 PCCS 129 a 的 v2 鮮紅，v12 鮮綠和 v22 鮮紫色的色票。

同一朵台灣芙蓉
白天是無彩色的白色，晚上變成有彩色的粉紅，也叫醉芙蓉

33

紅色的物件是這個物體的組成性質，會將 570 奈米以上的光波反射出來，其他波長的光大部份吸收進去，我們的眼睛看到的是，反射出來的光波，顯出紅色。（彩度很高）

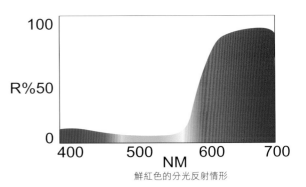

鮮紅色的分光反射情形

　　綠色的物件是，照明光 500 奈米左右邊的光反射出來，其他範圍波長的光波，大部分被吸收了，所以顯出綠色。反射出來的光波，反射率沒有很高，表示鮮豔的彩度，並不很高（彩度不高）（彩度說明視下文）

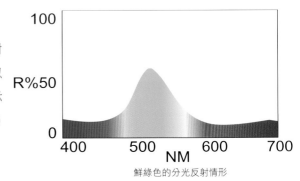

鮮綠色的分光反射情形

　　紫色是紅色和藍色混合的結果，從這個分光反射率曲線可以看出來。紅色和藍色的部分高起來，紅色和藍色混合的結果，產生紫色。鮮紫色的彩度也不高。

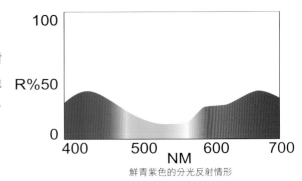

鮮青紫色的分光反射情形

　　分光反射率曲線是正確地描述該色情形，所以只要兩色的分光反射率曲線吻合，這兩色的顏色就是完全一樣的。用眼睛比對不容易看得準確，用分光反射率曲線就可以精確判斷。

　　向來在染整廠染布料的顏色要和樣布一樣，用眼睛看都要反覆試染幾次，但是如先測樣布的分光反射率曲線，然後讓染色用色料混合的分光反射率情形並盡量和樣布吻合，這樣就很快又可以得到高品質的染整效果。

下面 3 圖是鮮黃色、鮮黃綠色、鮮藍色的分光反射率曲線。

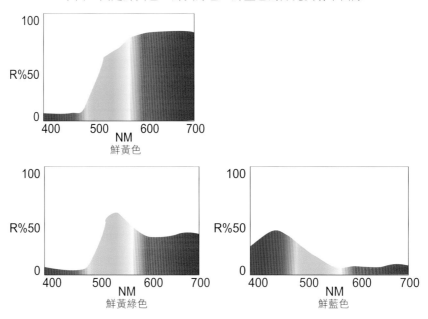

鮮黃色

鮮黃綠色

鮮藍色

● 無彩色的分光反射率情形

　　下面三圖是無彩色的黑灰白色的分光反射率曲線。量測的色票是 PCCS
色票的黑 N1.0、灰 N5.5 和白 N9.5 三張。由這三圖可以看到，無彩色的形成
是，可視光的全波段都一起反射，並沒有某波段突出，這樣就形成無彩色。
整体反射很高是白色（理論上是 100%的反射，但實務上做不到）。整体的
反射幾乎接近 0 反射，是黑色。（實務上沒有辦法做到反射 0%）。PCCS
的色票，標示白色是 0.95，黑色是 1.0。如有突出部分的波段，就如上面的圖，
會形成有彩色。

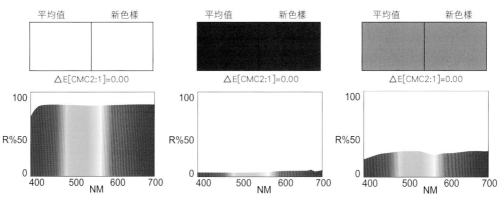

PCCS W 9.5（白）色票的反射率圖　Bk N1.0(黑）色票的反射率圖 N5.5（中灰）的反射率曲線圖

3.22 色彩的三屬性─色相、明度、彩度

色彩有色相 Hue、明度 Brightness、彩度 Saturation 等的三屬性(Three Attributes)

● 色相 如紅色，綠色、等波長不同產生的色彩名稱

紅、黃、綠、藍，這樣的稱呼都是色相的名稱。色相名通常是基本的色名，我們平常稱呼色彩時最常用色相名。同一個色相名下有許多不同的顏色，例如有淺淡的紅，深暗的紅，為了要清楚表達"什麼樣的紅？"只有色相名不夠，需加以描述的形容詞才會更清楚。色彩要討論三屬性也就是因為有這樣的需要。

色彩的名稱也可以直接講它單獨的色名，例如：玫瑰色、珊瑚色、向日葵等，這樣稱呼的色名是單獨指的顏色又稱固有色名。用色相名再用一套的形容詞，例如淺紅，深紅，淡紅這樣的色彩名稱稱作系統色名。（第六章色名）

2鮮紅 4鮮紅橙 6鮮黃橙 8鮮黃 10鮮黃綠 12鮮綠 14鮮青綠 16鮮青 18鮮藍 20鮮青紫 22鮮紫 24鮮紅紫

下面的表，表示了大約什麼範圍的光波，會是什麼顏色的參考資料，但是光波的顏色是連續轉變的不是絕然的分段，所以中央的數值較具有代表性。

波長	10-400	400-430	430-460	460-500	500-570	570-590	590-610	610-700	700-1m
色彩	紫外線	青紫	藍	青綠	綠	黃	橙	紅	紅外線

紫外線　400nm　　　　　　　　　　500　　　　　600　　　　　　　700nm 紅外線

可視光的範圍

● 明度─色彩深淺明暗的情形

色彩的明暗深淺情形叫明度。在陽光不容易照進去的樹林裡樹葉的綠色，是暗的綠是明度低的綠；相反地陽光下的樹葉，就是明亮的綠色。春天花草發芽的綠色，是淺淡的嫩綠是明度高的綠色。

◆ 明度高的淺色調

淺色調　淺紅　淺紅橙　淺黃橙　淺黃　淺黃綠　淺綠　淺青綠　淺青　淺藍　淺青紫　淺紫　淺紅紫

◆ 明度低的暗色調

暗色調　暗紅　暗紅橙　暗黃橙　暗黃　暗黃綠　暗綠　暗青綠　暗青　暗藍　暗青紫　暗紫　暗紅紫

要把色彩說明得更清楚，除了顏色的名稱之外，需要再說明這個色彩明暗狀況，形容明暗的情形通常用明、淺、淡、深、暗等的形容詞。例如：玫瑰花的顏色叫粉紅色，這是淺的紅色；紅棗的顏色叫棗紅色是深的紅色。暗綠色像陰暗的森林顏色叫暗綠，慣用色名就叫森林綠或叢林綠。

各色相的顏色加了白色就會變得淺淡，加了黑色就會變得深暗；用比較強的光線照明顏色也可能顯得更淺淡，顏色放在陰暗處就會顯的深暗。我們稱呼顏色為了把顏色講得更清楚，加上明暗的形容是有幫助。顏料加白色明度提高，加黑色明度變低。

明度高低的表示方法有美國的曼色爾體系及日本的 PCCS 體系，用數字表示如 0-10 表示明暗的程度。瑞典的 NCS 自然色彩體系，用黑量表示（第五章色彩體系）

◆ **高明度（淺淡色）、鮮豔色、低明度（暗色）顏色的分光反射情形**

下列淡紅色是大約反射率 50% 的水平線之後，才露出紅色的波長，是紅色顏料加白色後的情形。中央純度高的鮮紅色突出的部分，一枝獨秀。右邊深紅色，整体反射偏低就形成了深紅色。

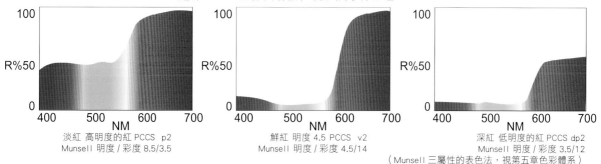

淡紅 高明度的紅 PCCS p2
Munsell 明度 / 彩度 8.5/3.5

鮮紅 明度 4.5 PCCS v2
Munsell 明度 / 彩度 4.5/14

深紅 低明度的紅 PCCS dp2
Munsell 明度 / 彩度 3.5/12
（Munsell 三屬性的表色法，視第五章色彩體系）

● **彩度 鮮豔不鮮豔的情形**

下圖鮮紅色的鳳凰木花、夏威夷州花的扶桑花，顏色都很鮮豔叫做「彩度」高。紫藤花的顏色就不那麼強彩度是中等，粉紅色的玫瑰花是低彩度的顏色。「有彩色」才需要有彩度的描述，「無彩色」的黑白灰就沒有彩度，只用明暗程度的「明度」形容，例如淺灰或明度多少 % 的灰色。

中彩度的風鈴花

中彩度的玫瑰

高彩度的鳳凰木花

高彩度的扶桑花

每一種有彩色要講得清楚，用三屬性的色相、明度、彩度描述就可以完全描述清楚。19世紀到法國留學的美國畫家曼色爾 Munsell 回到美國後，創立要把顏色表示清楚的「曼色爾表色法体系」，就是把色彩的三屬性都表示出來的方法，並出版「Munsell Book of Color」，世界上有一些國家的工業規格表色法，採用他的方法，我國也是。（第五章色彩體系）

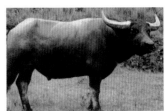

恐龍能看色彩嗎？

● 有彩色和無彩色的世界

生物如可以辨別色彩有利生存，就會進化成有色覺。我們可以看見五彩繽紛的彩色世界，但是有些動物只看見無彩色的世界。牛羊，獅子、老虎等是無彩色的世界，牠們看東西只有明暗程度不同的灰色。

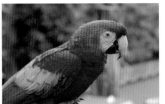

牛看的是無彩色的世界

地球上的生物為了「適者生存」進化的原理，進化成有利於生存的方式，種族才能存續生存下去。能辨別顏色，對人類以及猿猴、鳥類、昆蟲等有助於生存，所以才把可視光波段，細分成不同的色彩感知。沒有色覺的動物是把光整体一起看，只分出光強弱的明暗程度。

我們都需要靠顏色辨別，才知道哪些東西能吃、哪些東西有危險、甚至顏色形成人類欣賞美醜的因素。狗沒有色覺但是牠們那一類進化的演變，發展出來敏銳的嗅覺做為生存的工具。如獅子、老虎等，依賴嗅覺是牠們捕獵工具，所以對牠們來說嗅覺的世界很豐富，但是視覺看的是明暗層次的無彩色世界。

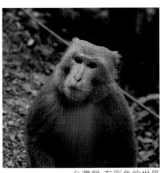

鸚鵡的世界，有彩色的世界

一直習慣於在黑夜活動的貓頭鷹或住黑暗洞窟生活的蝙蝠，原有可以看見彩色世界的眼睛，退化成習慣於色彩朦朧、幾乎是無彩色的世界。吃草的牛，沒有進化成需要有彩色世界就可以生存，所以牠們的世界是無彩色的世界。

生存在1、2億年前的恐龍能看顏色嗎？反過來說，早期的恐龍世界，植物沒有開花，後來，可能於1億4千萬年前，才有不起眼的花出現，但是恐龍大概沒有演化出為生存需要看見顏色吧？

台灣猴 有彩色的世界

現在開花的植物，花的顏色幫助吸引昆蟲來採蜜傳播花粉，陽光很強的熱帶的花往往顏色很鮮豔，否則在強烈的陽光下不容易被看見。原產地是熱帶的鸚鵡不單色相多，顏色的彩度也很高，同類才能互相看得見。熱帶的孔雀羽毛彩度也很高。相反地，陽光較弱的溫帶的動植物，色彩就沒有很強，住在溫帶地區的民族，他們的文化用色也比較淡雅，不像熱帶地方的人用色強烈。

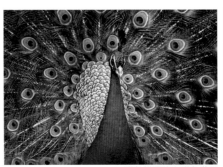

彩色鮮麗的有彩色世界

晚上活動 色彩變不重要

補充知識─日常身邊種種顏色的道理

◆ 構造色 structural color

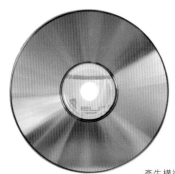
產生構造色效果的光碟片

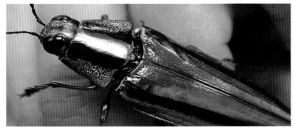
昆蟲閃亮鮮麗的色彩

肥皂泡 彩虹色

　　非常薄的透明薄膜（例如肥皂泡），膜表面反射出來的光波，和膜下面反射出來的光波會產生干擾。原來整合許多波長的複合光（太陽光是無色，波長 400nm 到 700nm 的複合光），因干擾抵消掉一些波長後，會顯現剩下的波長的彩虹色彩。

　　肥皂泡繼續吹薄度就會不同，反射干擾的波長不同，顯現的色彩就會不一樣，這是吹肥皂泡會產生種種彩虹色的原因。這種情形產生的顏色稱構造色 structural color。牛頓是 400 年前的偉大科學家，彩虹的道理是他說明的，可是他認為光波是「直進」的，直進就不會產生波浪形反射光波的互相干擾，也就無法解釋這種由干擾產生的光的變色。

　　甲蟲的顏色、貝殼的內面的珍珠光、魚的鱗片、浮在水面的油漬產生的顏色，也是類似這種原因的構造色。

　　孔雀、鴛鴦、翠鳥等鳥類，有閃亮的鮮麗羽毛色，這是牠們的羽毛有極纖細的構造，反射的光線因干擾產生的構造色。光碟片也會看到像彩虹色的反射光，這是因為片上有極細的溝紋，反射出來的光會產生干擾，所以會顯現彩色。這種的構造色，不是因厚薄產生，但是由看的角度不同，反射干擾的光線不同產生的色彩。

◆ 藍色的天空─
瑞粒散射 Rayleigh scattering

　　非常高空，有許多空氣分子或浮遊塵埃的微細顆粒，它們的直徑比光波還小，當光波碰到它們時會有很多次的衝撞就會產生散射。波長比較短的紫色與藍色的光波散射較多，波長比較長的紅色，橙色，散射比較少。所以地球上望天空會看見藍色的天空。這個道理解釋的是英國瑞粒 Rayleigh 爵士，所以命名為瑞粒散射。

◆ 日出、日落的橙色天空

中午的陽光是直射下來到地球，但是日出、日落的陽光是斜方向，穿過空氣層更長的距離到達地球，這時波長比較長的紅色光、橙色光比較能穿透到達地球，波長較短的綠色、藍色、紫色比較沒有穿透過來，人們接受到的光波偏橙色、紅色，所以看見的天空是橙色（常被用金黃色形容）的天空。

日落　攝影 photo/ 楊瑋青

◆ 面色 film color

仰望廣大的天空看不見邊際，全部的視野只有天空，會感覺到一片茫茫的藍色，沒有遠近感，也不會知覺有具體的東西存在，這樣的色彩知覺稱「面色 film color」。

仰望看不見邊際的整片天空，這種情形叫「面色」

◆ 表面色 surface color

看普通物體的表面的顏色（不是透明物），稱表面色（如前面林布蘭的金色鋼盔）與面色不同，表面色會知覺具體的東西的存在。但是如果用單眼看較大的表面，當很接近到看不到邊際時，也會產生面色的效果，開始感覺到茫茫的一片顏色而已。

◆ 開口色 (aperture color)

透過一個小孔（開口）看一個物體的表面，完全看不見邊緣時，也會感覺到只是茫茫的一片顏色，產生面色的效果，這種情形稱「開口色」。

◆ 空間色 (volume color)

裝了有色液體的玻璃瓶，會感覺為「空間色 volume color」，有顏色的玻璃珠也會覺得空間色。

◆ 海的顏色

海的顏色會看起來藍色有兩個理由，第一是海面反射天空的藍色的關係，台灣南部的天空，常常很明亮，反射明亮藍色天空的南部的海，常常都蔚藍得很漂亮。但是北部陰天的天氣比較多，海面反射灰色的天空，海水就顯得混濁的灰藍。

另一個原因是水的分子比較大，比較會吸收掉波長較長的紅色光波，減少了紅色光波的海水或湖水，就會顯得藍或青綠色。

晴天蔚藍的海 攝影 photo/ 廖嘉琪

各色的螢光筆

金項鍊

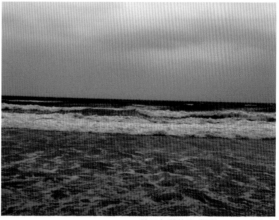

陰天灰藍的海 攝影 photo/ 廖嘉琪

◆ 螢光色

螢光物質會將紫外線吸收後，轉變成可視光反射出來，所以原來的顏色就變成更明亮。螢光筆就是加了螢光物質的彩色筆。

◆ 光澤

閃亮的金色、銀色，實際上也只是黃色和淺灰色，但是它們會覺得閃亮，是因為光澤的關係。光澤的原因是有非常光滑的表面，會把受的光幾乎全反射出來（全反射是鏡面反射），所以看起來發亮。（繪畫要畫金色時，例如 p.32 上面林布蘭的金色頭盔）把全反射的部分，畫成白色，其他的部分是黃色，陰影的部分上橄欖色就可以。

It light tone
淺色調色相環

8 淺黃
6 淺黃橙
10 淺黃綠
4 淺紅橙
12 淺綠
2 淺紅
14 淺青綠
24 淺紅紫
16 淺青
22 淺紫
18 淺藍
20 淺青紫

Y.Green 黃綠色

曼色爾 4.0GY
PCCS 10

這個範圍，很靠近無彩色的深淺淡各色，常用在室內壁面，服裝，環保的用色

p10 淡黃綠色
pale yellow green
嫩芽色 sprout

lt10 淺黃綠色
light yellow green
稻秧色

b10 明黃綠色
bvright yellow green
蘋果綠

ltg10 淺灰黃綠
灰橄欖

sf10 軟黃綠色
soft yellow green
柳葉色

s10 強黃綠色
strong yellow green

v10 鮮黃綠
vivid yellow green

d10 濁黃綠色
dull yellow green

g10 灰黃綠
海苔色

dp10 深黃綠
deep yellow green

dk10 暗黃綠色
dark yellow green
長春藤綠 ivy green

dkg10 暗灰黃綠

0
10
20
30
40
50
60
70
80
90
100

sf soft tone
軟色調色相環

8軟黃
6軟黃橙
10軟黃綠
4軟紅橙
12軟綠
2軟紅
14軟青綠
24軟紅紫
16軟青
22軟紫
18軟藍
20軟青紫

0
10
20
30
40
50
60
70
80
90
100

這個範圍，很靠近無彩色的深淺淡各色，常用在室內壁面，服裝，環保的用色

Green 綠色相
曼色爾 4.0G
PCCS 12

p12 淡綠色
pale green
白綠

lt12 淺綠
light green
薄荷綠

b12 明綠
bright green, cobalt green
鈷綠色

ltg12 淺灰綠

sf12 軟綠色
soft green

s12 強綠色
strong green

v12 鮮綠色
翡翠綠
emerald green

d12 濁綠色
dull green
翠玉石 山葵色

g12 灰綠

dp12 深綠色
孔雀石綠

dk12 暗綠色
森林綠
forest green

dkg12 暗灰綠

第四章 原色和混色

- ●本章說明光的三原色RGB紅綠藍和色料的三原色CMY青紅紫黃
- ●電腦、電視是色光的混色，用廣告顏料、水彩、油畫顏料畫圖，彩色印刷都是色料的混色

4.1 色光的三原色—加法混色

　　色光的三原色是紅綠藍RGB，也就是紅色光Red、綠色光Green和藍色光Blue。彩色電視的畫面色彩繽紛，但是這些全部的色彩，都是由三原色光的混合產生的，混色以後的顏色明度提高，所以叫「加法混色additive color mixture」，

　　（下圖兩色重疊產生的顏色，色相改變了，同時明度變得比較高）。例如電視畫面新娘的白紗禮服，是RGB三色的光全部同時投射，這樣形成白色；新郎的黑色西裝，三色光全部都沒有投射，就變成黑色西裝的黑色。

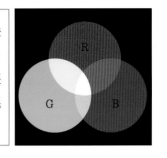

　　色光三原色的光色，紅R綠G藍B。重疊的部分，形成色料三原色的青C、紅紫M、黃Y。

　　色光三原色全部重疊就變成白色。電視銀幕上的顏色，電腦的顯色，都是色光三原色的混合形成的。色光的混色叫加法混色。

　　電腦裡的彩色的呈現，是色光的三原色RGB的混合。我們在電腦上要得到自己要的色彩，很容易在Word、Photoshop、illustrator等，依RGB指定自己要的數字出現顏色，RGB各有255段可以挑，就是每原色都有255階段的調整可能，所以理論上255乘以3次方的變化，會產生1600萬種以上，變化出來的不同色彩，但是人類的眼睛對不同色彩的辨別力沒有那麼細，最多也到達不了1萬色。所以不是問"色彩有多少色？"而是"你的眼睛有多好，能夠看見多少色？"

　　上圖外圓是RGB各255滿的顏色。重疊的混色，黃色是R255和G255的混色結果，看起來桃紅色的紅紫是R和B的混色，淺青色是B和G的混色，中央是三原色RGB全部相加就變成白色。

　　重疊（混色）後產生的黃、青、紅紫都變得更淺，更明亮，像這樣，色光相加後，顏色會變得更淺更亮的色彩混合，叫做「加法混色」additive color mixture。重疊產生的三色，正好是色料的三原色，紅紫色，黃色和青色。

電視機螢幕

電視所有色彩，只靠三原色光 紅綠藍 RGB

於電視螢幕中人物穿著下面的衣服，在電視的螢幕上，色光會怎樣投射出來？在電視上有動作，明暗會隨時變化，下面舉靜止時的混色值。

色光淺黃約 R240 G240 B0

色光藏青約 R15 G15 B140

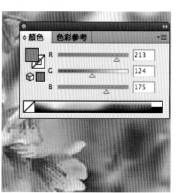
可以自己找

4.2 色料的三原色—減法混色

色料三原色通常都簡稱 CMY 就是青、紅紫、黃，印刷時加黑色網，成CMYK。

所謂 C 是英文 Cyan blue 的簡稱，M 是 Magenta red 的簡稱，Y 是Yellow。

報紙、教科書、雜誌、海報等，大部分都是用色料的三原色，再多加黑色 K 混色印刷的。特別要注意的是，普通三原色很多人都隨口講"紅黃藍"，這是不正確的講法，和色光混淆了。色料的三原色是紅紫（洋紅），黃和青色，習慣上的順序是 CMY，加上印刷時需加黑色網 BK，因此就稱 CMYK。

（註：在印刷業，紅紫色通常都稱洋紅，但是有些牌子的廣告顏料，標示的洋紅，不是三原的紅紫色，因此有需要注意）

下面色料三原色的混合情形，重疊的部分顏色變得比較深，混色越多色彩越暗，像這樣明度變暗的色料的色彩混合，叫「減法混色」subtractive color mixture。顏料混色後，明度變低彩度也會降低。

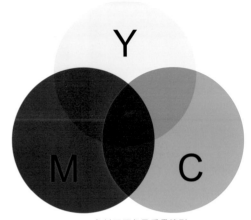

色料三原色是紅紫 M、黃 Y、 青 C，重疊的部分，形成色光三原色的紅 R、綠 G、藍 B，色料三原色全部重疊就變成黑色（實際上只能暗灰）。書本、雜誌等的網點印刷（例如本書的彩色）都是色料三原色加灰色網印出來的。

色料三原色及重疊情形

色料三原色：青 C（原色藍）紅紫 M（洋紅）黃 Y，印刷時加黑色網的濃度 K。

C M Y K
100 0 0 0

C M Y K
0 100 0 0

C M Y K
0 0 100 0

C M Y K
0 0 0 50

●色料三原色最常錯誤的三原色 （伊登的色相環）

圖是伊登 Itten 所做的色相環，雖然很著名，但是三角形內的三色，不要以為是色料的三原色，只有黃色是對的。彩色印刷廠都用上頁的 CMY 三色，不是這樣的三色，否則沒有辦法印出正確的色彩，生意也就不能做了。

由這裡的紅和藍混合的紫色，不純度很高。用 M 和 C 相加的紫色，就會像下圖色相環的紫，純度高，不會渾濁。

約翰伊登是 20 世紀初，德國包浩斯著名的老師。他用三色示範可以混合產生什麼顏色，但是他並沒有宣稱，這是印刷或水彩、油畫等色料的三原色。

下頁圖是正確的三原色混色畫出來的 24 色的色相環，色彩不會渾濁。

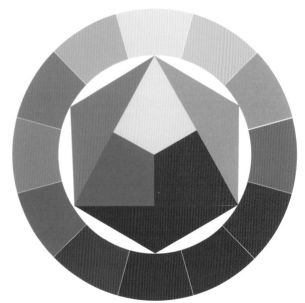

伊登的色相環最常發生錯誤的情形
（錯誤原因：紅藍不是原色）

正確的三原色畫出來的 24 色色相環

●正確的色料三原色

●對照左圖正確的色料三原色各色，挑顏色做判斷，才是色彩學習應該的作法。

●色彩的作業，只要有正確的色料三原色和黑白二色，共五罐顏料，任何顏色都可以由它們混合出來。普通的彩色印刷只用三原色加黑 4 色，全部印出來。

Y 黃色：通常直接標示"黃"的就正確。檸檬黃也可以，只是比較淺。鉻黃 chrome yellow 已經偏橙色，不正確。

M 紅紫：常會錯買到所謂"大紅"外文 carmine。M 是 Magenta，但是除了一種品牌之外，多數的廣告顏料，不會有這樣標示的顏料。玫瑰紅很接近，可以替代。

C 青色：沒有標叫 Cyan Blue 的廣告顏料。中文天空色，外文 Cerulean blue 都可以替代。

● 不要買整盒裝的，通常都不會有紅紫和青色。不要問文具店，他們多數不懂。

以色料三原色 CMYK 青 紅紫 黃 黑指定分量% 得到的配色例；最左邊的紅（伊登三角形內的紅）是紅紫 M100%加黃 100%得到的大紅。第二藍色，是青 C100%加紅紫 50%的配色。接著的紫色是青 50%加紅紫 70%的配色，最右邊的褐色的 CMYK 各是 50,70,70, 和灰色網 30%的結果。

（本書所附的北星 167 實用色票集的每張顏色，都是用 CMYK 值指定印出來的）

C M Y K
0 100 100 0

不是三原色的紅 M

C M Y K
100 50 0 0

這個藍，不是三原色的 C

C M Y K
50 70 0 0

C M Y K
50 70 70 30

47

下面在本書上印刷的繪畫，就是顏料的三原色 CMY 加黑色 K（CMYK）很細的網點印刷印出來的，報紙印刷的網點比較粗，用放大鏡即可看到顏色的網點。

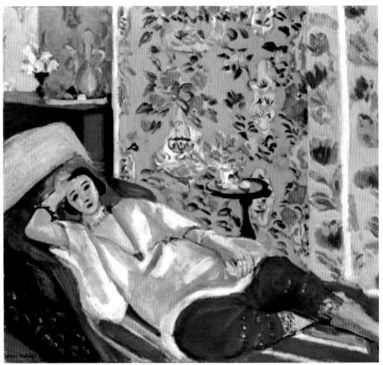

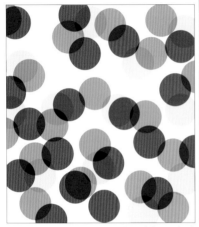

網點印刷的三原色點

宮女 馬蒂斯 野獸派注重強烈的色彩表現

4.3 視覺的混色

　　視覺由反射光的顏色產生的混色，產生加法混色的結果，顏料本身沒有混合在一起而是由看的人的視覺，由反射到眼睛的先後的光波產生混了顏色的色覺。

　　讓我們看成顏色的反射光線的刺激色點，如密密麻麻並列在一起，稍遠一點看，眼睛分辨不出個別的色點，反射光混在一起而看成混合後的色彩，這是視覺產生的混色也是光的混色。紡織品不同色的經線和緯線交織的混色，點描派的繪畫，都是視覺混色的結果。迴轉盤上的顏色，迴轉時如果夠快，眼睛看不出個別的顏色會看成混的結果，這是視覺產生混色的情形。如果補色組，結果應該會變成無彩色的灰色，但是紅色比較強，面積就要調整更小才會變灰。

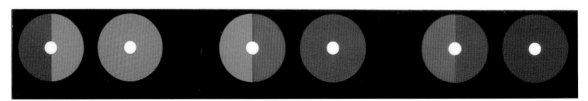

迴轉混色後綠色變暗一點　　　　　　　綠色面積更大，就會變灰色　　　　　　　帶紫的深紅色

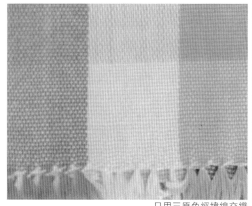

只用三原色經緯線交織　　　　　　旋轉盤轉動的視覺混色

　　我們的眼睛看見東西時，就算該物件迅速移開會有「視覺暫留」作用，前面的顏色，視覺還暫留著它的映像時，後面的顏色已經轉過來了，於是由視覺的映像相加，形成混色的結果，這樣的混色的產生是視覺的混色。大家熟知的電影的道理，個別靜態的每格圖片，每秒移動 24 張，會成為連續動作，就是視覺暫留作用的效果。

　　在藝術表現上，稱點描畫派的新印象派畫家如秀拉 Seurat、席涅克 Signac 等，運用當時正在發展起來的色彩學知識，為了不要混色後，明度與彩度降低，想要保持明亮和彩度，他們作畫時用色點填滿畫面的方法作畫，只要看的人，站得稍遠一點會看見混色的效果。他們用這樣的方式作畫，被稱為點描派。例如秀拉很著名的畫，現在芝加哥美術學院收藏的「大傑特島星期日下午」。

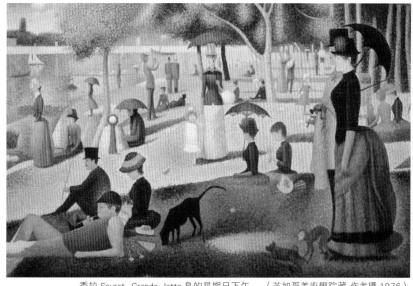

秀拉 Seurat　Grande Jatte 島的星期日下午　　（芝加哥美術學院藏 作者攝 1976）

表演舞台多支投射光的投射變換

●光的加法混色

　　光的混合除了產生混色之外，也產生更明亮的加法效果。表演舞台多支投射光的投射，隨著音樂舞動的燈光訊息變換；重疊的地方產生光混合的變色，形成熱烈、深邃、神秘、外太空、夢幻的氛圍把舞台帶動得更活潑。

●物體色的減法混色

　　繪畫上色、油漆、布料的染色，都是由有顏色物質色料加上去的顏色。色料這種物質呈現顏色的原因是，自然光全部的彩虹光譜中它吸收掉一些光譜，而沒有被吸收進去的反射出來的光譜，讓我們看見這個光譜的顏色。不同光譜的色料，混合越多，被吸收進的光譜越多，能反射出來的一些光譜就變弱、變暗，所以叫「減法」混色，跟光的混合正好是相反的道理。

　　著色用的色料，染料是可以溶於水，對布料滲透附著在纖維，產生均勻的著色效果，也因為會溶於水所以比較容易褪色。

重疊的地方產生光混合的變色

　　另一方面，顏料是顆粒比較粗不會溶於水，要用各種媒材固定在一起，變成棒狀的蠟筆或粉彩筆、水彩顏料，及覆蓋力比較強的油畫顏料、壓克力顏料、廣告顏料等。一般的水彩顏料的透明度比較高，上色後，後面疊加的顏色可以再加上去，產生混色的結果。但也有標明不透明水彩，覆蓋力就比較強，會覆蓋下面的顏色。

　　蠟筆是用蠟當固定的媒材，成為油性棒狀的上色材料；粉蠟筆是較粗的棒狀，不是用蠟當固定媒材，較軟可以上更豐富的顏色，有點油畫的效果。粉彩筆不是油性，上色、混色都比較快速容易，專門畫芭蕾舞女的畫家竇加 Edgar Degas 要抓住一剎那時間動態，就用專用粉蠟筆才能快速作畫。

蠟筆

色鉛筆

水性色鉛筆

油漆

麥克筆

油畫顏料 和亞麻仁油及松節油

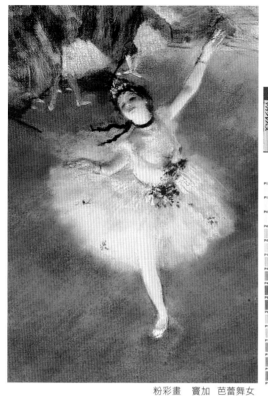

粉蠟筆 粉彩筆

P133 Maize ▲	P206 Deep Salmon ▲	P179 Pale Indigo ▲	P10 Cobalt Blue ▲	P122 Grass Green ▲
P130 Pale Yellow ▲	P79 Cadmium Red ▲	P215 Violet Light ▲	P5 True Blue ▲	P220 Dark Mint ▲
P81 Lemon Yellow ▲	P80 Life Red ▲	P178 Purple Sage ▲	P7 Navy Blue ▲	P119 Light Green ▲
P42 Cadmium Yellow ▲	P81 Scarlet ▲	P210 Purple Iris ▲	P4 Ultramarine ▲	P19 Viridian ▲
P43 Dark Yellow ▲	P155 Sunset Pink ▲	P94 Violet ▲	P11 Dutch Blue ▲	P23 Spruce Green ▲
P132 Cream ▲	P161 Powder Pink ▲	P98 Blueberry ▲	P6 Prussian Blue ▲	P22 Holly Green ▲
P64 Banana ▲	P163 Pink ▲	P112 Forest Blue ▲	P114 Aquamarine ▲	P26 Forest Green ▲
P46 Goldenrod ▲	P82 Crimson ▲	P107 Sapphire Blue ▲	P18 Process Blue ▲	P29 Leaf Green ▲
P62 Chrome Orange ▲	P83 Ruby ▲	P110 Azure ▲	P16 Blue Green ▲	P30 Nile Green ▲
P64 Cadmium Orange ▲	P86 Deep Magenta ▲	P105 Ice Blue ▲	P116 Pale Lime ▲	P27 Moss Green ▲
P147 Pale Flesh ▲	P85 Maroon ▲	P106 Blue Glow ▲	P115 Turquoise Green ▲	P28 Apple Green ▲
P149 Flesh ▲	P90 Wine Red ▲	P108 Crystal Blue ▲	P117 Aqua ▲	P33 Light Olive ▲
P152 Blush ▲	P177 Mauve ▲	P103 Sky Blue ▲	P18 Slate Green ▲	P25 Jade ▲
P153 Peach ▲	P209 Bright Orchid ▲	P154 Light Blue ▲	P20 Evergreen ▲	P21 Emerald Green ▲
P160 Salmon ▲	P92 Lilac ▲	P101 Space Blue ▲	P219 Deep Evergreen ▲	P128 Celery ▲
			P120 Willow Green ▲	P38 Yellow Green ▲

粉彩畫 竇加 芭蕾舞女 硬質粉彩

水彩顏料 廣告顏料

水彩畫 亞伯特 北加州小漁港

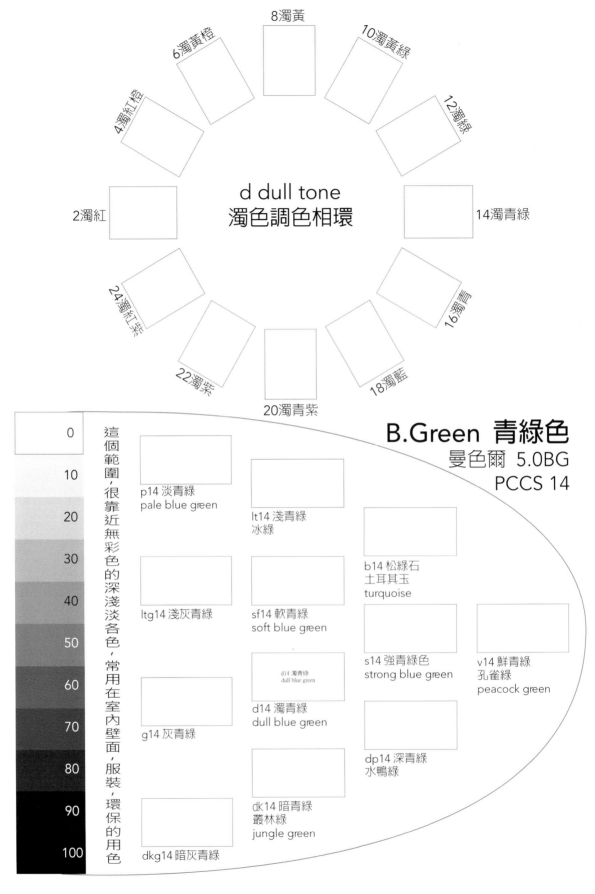

8濁黃

6濁黃橙

10濁黃綠

4濁紅橙

12濁綠

d dull tone
濁色調色相環

2濁紅

14濁青綠

24濁紅紫

16濁青

22濁紫

18濁藍

20濁青紫

B.Green 青綠色
曼色爾 5.0BG
PCCS 14

0	
10	
20	
30	
40	
50	
60	
70	
80	
90	
100	

這個範圍，很靠近無彩色的深淺淡各色，常用在室內壁面，服裝，環保的用色

p14 淡青綠
pale blue green

lt14 淺青綠
冰綠

b14 松綠石
土耳其玉
turquoise

ltg14 淺灰青綠

sf14 軟青綠
soft blue green

d14 濁青綠
dull blue green

s14 強青綠色
strong blue green

v14 鮮青綠
孔雀綠
peacock green

d14 濁青綠
dull blue green

g14 灰青綠

dp14 深青綠
水鴨綠

dK14 暗青綠
叢林綠
jungle green

dkg14 暗灰青綠

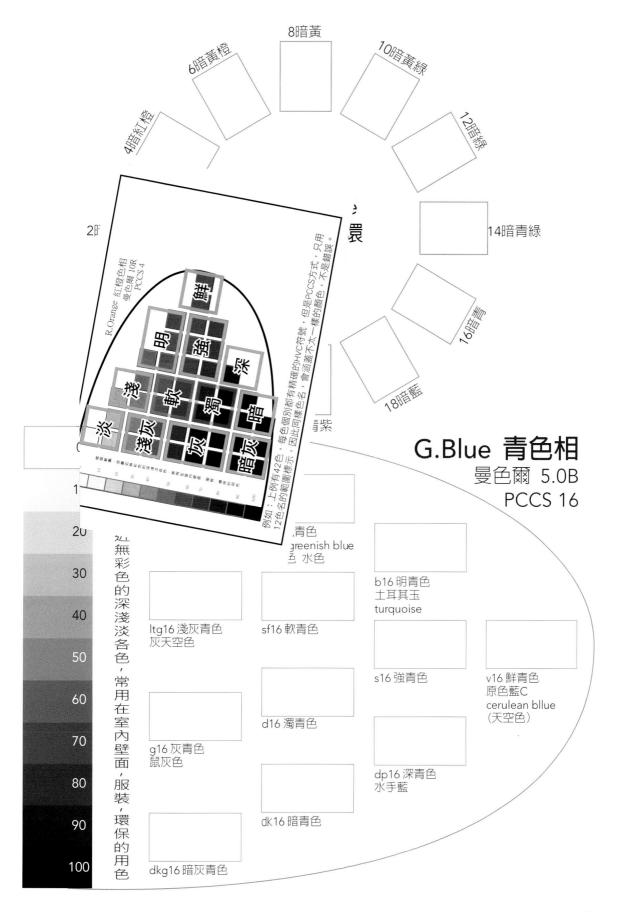

8暗黃

6暗黃橙

10暗黃綠

4暗紅橙

12暗綠

2暗

14暗青綠

16暗青

R.Orange 紅橙色相
曼色爾 10R
PCCS 4

18暗藍

鮮

明　強

深

淺　軟　濁　暗

淡　淺灰　灰　暗灰

紫

例如：上例有42色，每色個別都有精確的HVC符號，但是PCCS方式，只用12色名的範圍標示，因此同樣色名，會涵蓋不太一樣的顏色，不是錯誤。

G.Blue 青色相
曼色爾 5.0B
PCCS 16

青色
greenish blue
水色

b16 明青色
土耳其玉
turquoise

ltg16 淺灰青色
灰天空色

sf16 軟青色

s16 強青色

v16 鮮青色
原色藍C
cerulean bllue
（天空色）

d16 濁青色

g16 灰青色
鼠灰色

dp16 深青色
水手藍

dk16 暗青色

dkg16 暗灰青色

處無彩色的深淺淡各色，常用在室內壁面，服裝，環保的用色

10
20
30
40
50
60
70
80
90
100

第五章 色彩體系和表色

●本章介紹美國，日本、德國、瑞典等國的色彩體系。以會運用為重點，不深入探討其構成之學術理論。
　（建議上課的老師，不必要辛苦說明各體系的構成理論，也不
　　要求學生背念，色彩先注重會用得好，理論留給研究的學者）
●色彩體系的用途是以標準化精確的色票，正確地表色。標準色
　票集無法人人都有，但要能看懂其表達之色彩
●嚴謹秩序排列的色票集，可以做為找調和配色的工具

　　　人類的世界，色彩有無數的多（人類的眼睛可以看見色彩，有些動物色
盲，只是明暗的世界）。人類在歷史上，欣賞色彩和利用色彩歷史久遠，但
是都是直覺、主觀地使用色彩，並沒有系統研究色彩的學術。

　　　十九世紀法國指導染色的官員舒佛勒 Chevreul，發表有關色彩調和的理
論，藝術界開始注意色彩的運用方法；印象派注意色彩和光的關係，新印象
派用點描的方法創作，以保持色彩的鮮豔，開啟對色彩有系統研究的風氣，
有人建立色彩體系，也出現使用強烈色彩的「野獸派」。

　　　十九世紀末到法國留學的美國人曼色爾 Albert Munsell，覺得繁雜的色
彩，如有系統化的整理才會更容易認識和運用。他回美國後建立了一套「曼
色爾色彩體系」，把色彩依色相、明度和彩度系統化。另外得過諾貝爾獎的
德國化學家奧斯華德 Ostwald，也大約在同時期建立一套奧斯華德色彩體系，
用嚴格科學觀念組織色彩的關係，宣稱由他組織的色票排列，可以找調和配
色。

　　　◆現在任何色彩體系之標準色票集均十分昂貴，大部分是學術機構或公
司才備有，本書讀者雖可以瞭解各體系，卻不容易有色票集可以實用。

5.1 曼色爾 Munsell 色彩體系

　　　曼色爾色彩體系，用色彩三屬性正確地表示顏色。例如：5R4/14，
表示紅色的 5 號色相、明度 4、彩度 14 的顏色，由色票集查對應的該色。
曼色爾色彩體系是，畫家又是教育家的美國人曼色爾 Albert H. Munsell 留學
法國回國後，於 1905 年建立的色彩體系。秩序排列的色彩組織表，他稱為
「Color Atlas 色彩地圖」。這是世界上最早建立的色彩體系。後來於 1929
年出版更完整的色票集，正式稱為「Munsell Book of Color」，色票集的每
色標示色彩三屬性的尺度。曼色爾是用眼睛看以，視覺的判斷，建立色彩的
系統的，後來美國光學學會於 1943 年，用儀器的測色做了更精確的修訂。現

曼色爾標準色票集例　可以自己排

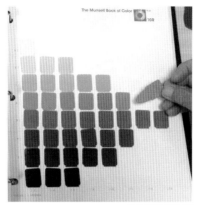

曼色爾標準色票
每頁各色皆可抽出來比對，
並讀背後所標示的色相、明度、彩度值
（大葉大學教材）

在使用的都是「修訂曼色爾標準色票」。

　　美國、日本、我國等，都以 Munsell 體系的表色法，訂為國定的工業規格正式表色方式。指定顏色時，將曼色爾表色的色彩色相、明度、彩度等三屬性值寫出來做傳達，由曼色爾的標準色票集找出指定的顏色。美國、日本都有正式出版各式的 Munsell 的標準色票集。有些色票集的小色票固定黏貼，有些可抽出小張色票，可以做比對和看該張的表色值。

●曼色爾色彩體系的架構
●色相環—分10色相，再用數字細分到100，也可再用小數細分。

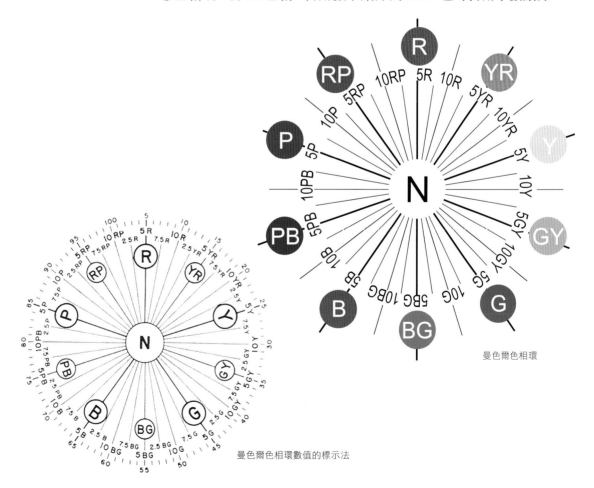

曼色爾色相環

曼色爾色相環數值的標示法

●色相 Hue H：共分 10 色相

紅 R、黃紅 YR、黃 Y、綠黃 GY、綠 G、藍綠 BG、藍 B、紫藍 PB、紫 P、紅紫 RP。

每一色相再細分，如 1R、2R、3R……9R、10R。全色相環可以標示到 100 色相，也還可以用小數更細分，例如 2.5R 表示 2R 和 3R 中間的紅，使用測色儀器精確的量測，也可能出現更細的小數，例如 5.25R。

每色相以中央的 5 為代表，例如紅的代表是 5R，綠色的代表是 5G。販賣的曼色爾標準色票集，通常一個色相製作 2.5、5、7.5、10 的 4 張，這樣整冊共有 40 頁的色相。標準色票集的色票數，大約有 1700 ~ 2000 色左右。

●明度 Value V：

曼色爾的明度標示分 10 進位 0 ~ 10， 0 是理想的純黑，10 是理想的純白，事實上沒有物體色有辦法做到這樣精準，所以最黑的色票，可能做到 0.5 的明度，最白的大概都是 9.5 的明度。

明度垂直列由下而上：下圖最左下角的色票是明度 2，寫成 2/ 表示，最左下角的色票是明度 1/。各標示往上 3/ 4/ 5/ 6/ 7/ 8/ 9/，最上面的那一張色票，是明度 9/ 的顏色。色票集有些負責標準化，有些色數雖然很多方便參考，但也是表示精確度並未完全達到工業規格標準。（日本有公司出版 5000 色曼色爾色票集）

曼色爾標準色票集的一頁

●彩度 Chroma C：

無彩色當做 0，彩度越高用 1、2 ~ 表示，沒有限定最高彩度，現代著色技術越改進，可以做到彩度更高的色票，當年曼色爾的最高彩度只能做到 12，現在已經有到 20 以上彩度的顏色。

左圖 5R 的最高彩度是 16。

彩度值列在下面由左到右：紅色頁最左下角的色票是彩度 2，寫成 /2，往右的彩是 /4 /6 /8 /10 /12 /14 /16。5R 這一張最高的彩度是 16。

●以曼色爾 HVC 色相、明度、彩度、表色的顏色

如要正確地印刷出來，就要和印刷色料 CMYK 值對應，對應的情形舉例如下：

Munsell HVC 4R4.5/14	6YR6.5/13	4G 6/8	3PB3.5/10.5	6RP 4/14
CMYK 值　0 100 70 0	0 50 100 0	80 0 90 0	100 80 0 0	30 100 20 0

（上面的紅，不是三原色的紅，加了 70% 的黃！）

5.2 奧斯華德 Ostwald 色彩體系—
最大的貢獻是建立找調和色的理念

　　奧斯華德色彩體系，沒有被正式採用當工業規格，但是一家美國公司把它出版為「色彩調和手冊 Color Harmony Manual」曾甚受歡迎，唯現在已絕版。後來建立的其他色彩體系，有不少都沿用它尋找調和配色的理念，

　　奧斯華德 Wilhelm Ostwald 是 1909 年得了諾貝爾化學獎的德國化學家，他也一直關心色彩調和的問題。他於 1916 年寫了「色彩的基本 The Color premier」，構想了具嚴密關係的色彩體系。又於 1918 年出版「色彩調和 The Harmony of Color」的著作，1923 年出版奧斯華德色彩體系。他的理想是他的色彩體系排列的色彩，就可以提供為選擇調和配色之用。1942 年美國芝加哥的一家包裝器材公司 CCA (Container Corporation of America)，將奧斯華德色彩体系以「色彩調和手冊 Color Harmony Manual CHM」的名稱正式出版，相當受到歡迎被應用得很廣。但是現在已經絕版。

　　左圖是奧斯華德 1916 著作的「色彩的基本 The Color Premier」，建構了他色彩體系的構想。左圖 1942 年美國人出版的「色彩調和手冊 Color Harmony Manual CHM」，主張「在他構成的色票表上，可以有直線上關係的顏色相配，一定調和」，雖然現在已經絕版，但是擁有的人還是在活用它。（這是根據美就是秩序理論的作法）

奧斯華德「色彩的基本」

奧斯華德「色彩調和手冊」

在奧斯華德單色相面（如上圖）黃色線，全部的垂直方向，全部的左右斜線方向，具有直線關係的各色，互相都可以調和。

●奧斯華德 Ostwald 色相環

先由視覺的 4 原色為基礎,中間再插進一色,共成 8 色的基本色。基本色再各分 3 色,共成 24 色。色相可以用 1Y、2Y、3Y;1R、2R、3R,或用 1 到 24 的數字表示。

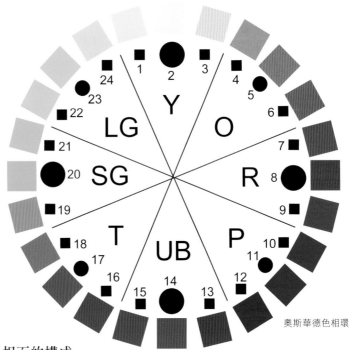

奧斯華德色相環

●奧斯華德色彩體系單色相面的構成

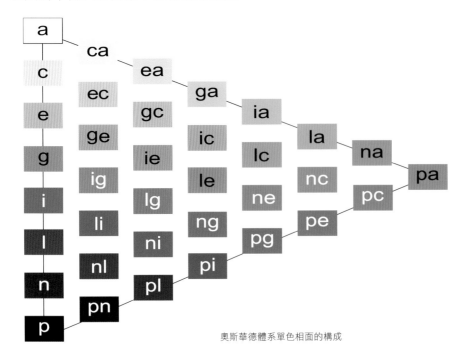

奧斯華德體系單色相面的構成

各色彩的位置，用英文字母表示，由無彩色的"白"字母 a，"黑"字母 p，右邊三角形頂端是 p 和 a 的交叉，位置的表示 pa，其他的位置類推。表色時，例如：8gc，就是色相 8（紅色 R），gc 位置的顏色（8gc 相當靠近白色附近的紅），根據奧斯華德規定各位置的白量、黑量，gc 位置的純色量可以計算出來（因奧斯華德不在通用，本稿不另說明）。pa 的位置是最純色。奧斯華德色彩體系不用明度彩度的名稱，而用黑白量算出來的純度，表示色彩的性質。

奧斯華德色票的製作採取實務的觀念，最白色 a 的白量規定為 89%，剩下 11% 為黑量，沒有辦法 100% 純白的原因是有雜質的黑量的關係；相對的 p 也含有 3.5% 的白量所以純黑量是 95.5%。奧斯華德嚴密秩序的理念，表現在無彩色 8 階段的系列，上面色的白量，都是下面色的黃金比的 1.6 倍。

因為這樣色相面構成的組織，按照一定嚴格秩序構成，向來被認為是美的基本，奧斯華德色彩體系構想的理念就是只要挑有秩序關係的顏色，就是可以調和的配色。奧斯華德得過諾貝爾化學獎，但是他自認為他建構了色彩調和體系對人類貢獻更大。

5.3 NCS 自然色彩體系

NCS 的全名是 Natural Color System 自然色彩體系，是瑞典國家工業規格採用的表色體系。這個色彩體系是 1980 年代才正式出現的最晚近色彩體系，目前相當著名，瑞典之外，西班牙、挪威都採用它為國家的正式表色體系，也是歐洲共同組織 EU 採用的表色系統。因為這個表色體系具有很好的優點，該體系認為，會有更多國家陸續採用它為國定的體系。

NSC 的架構是以紅綠、黃藍的視覺 4 原色為基礎，加上表示明暗的黑白，共由紅綠、黃藍、黑白三組 6 色為基本色所組合表色。它沒有像其他色彩體系的色相環由許多色相名稱構成，他們的色相環只有 4 色以位置的數字關係表色，容易記憶。他們宣稱小孩子也很容易從位置的關係表達顏色。

這個體系是採用德國的赫林 Hering 於 20 世紀初主張的"對立色 opponent color"學說，以視覺的 4 原色為基礎建立。色相面的表色架構，也相當像奧斯華德色彩體系的嚴密組織，有完整秩序的排列可以做秩序性選色的參考，合乎秩序可以得到調和美的傳統理念的操作。

NCS 體系的立體架構及色相的表示法，如下面插圖，色相的表示法是依 Y — R — B — G 的順序轉一圈，兩色中間設定 100 格以數字表示位置所在。

如圖 Y 90 R，表示離開黃色 90% 的位置，也就是很靠近紅色的位置。

如果 R 30 B，表示離開紅色 30％，往藍色方向的位置，顏色是靠近紅色
30％的位置，又如果 G 50 Y 就是綠色和黃色正中間位置的顏色。

NSC 自然色彩體系以紅綠黃藍，
對立的視覺 4 原色構成色相環基本
色，加上黑白的立體軸，形成色立體。

NCS 色立體 架構
6 基本色—平面的紅綠、黃藍表現
色相位置，黑白為上下的立體軸，

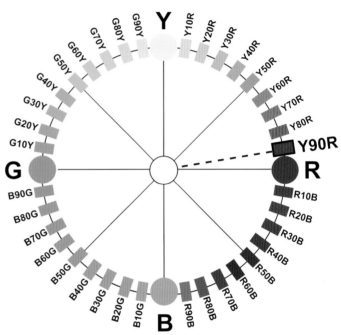

平面的色相環—表示色相的位置
Y90R 的位置表示本色相在黃色
和紅色中間 90％靠近紅色的位置

●色票集內的色彩表示法—例 S1060-Y60R

S10 表示黑量 10％，60 表示純色量 60％，
R 表示由 Y 離開 60％。

S10 黑量、 60 純色量 Y60R（色相 離開 Y60％往 R）

S10 表示黑色量 10（黑色和白色量，總共是 100）

60 純色量 60（NCS 的最純色是 100）

右上小圖 Y60R 表示色相環上的位置，
色相是離開黃 60％往紅的位置

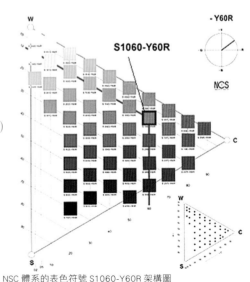

NSC 體系的表色符號 S1060-Y60R 架構圖
中華色彩學會主辦色彩研討會 邀請 NCS 創辦人來台演講資料

5.4 PCCS 實用配色體系—
日本色彩研究所 Practical Color Coordinate System

以實用為目的，日本色彩研究所於 1960 年代建立的色彩體系。它結合曼色爾和奧斯華德的優點形成。這個體系的表色不用色彩的三屬性色相、明度、彩度，而使用合乎生活習慣的講法。例如直接講"淺紅色"不講明度 7，彩度 6 的紅色，而用色調表達顏色。PCCS 也可以做表色用途，（不是很精確，不能當標準化的表色），找調和配色也可以應用。

PCCS 出版學生都可以買得起的色票集（但是進口色票仍然較貴，本書附帶的色票本，依一定的系統組織，精心印製可用在 PCCS 系統上），這個體系做為色彩學習、色彩計劃的基礎，是很實用的色彩體系。（日本的色彩師資格考試，應考者都必須細讀這個體系）

5.41 PCCS 體系的色相環及色調

下左圖是 24 色的色相環。色相名稱可以用英文字母大小寫分辨色名，也由數字 1～24 標示色相號碼。下圖 1 號在左邊，英文標示 pR，表示 purplish Red（偏紫的紅），通常用數字稱色相較方便，例如：2 號是紅，12 號是綠色。24 色色相環和奧斯華德體系相同，和曼色爾的 10 色相不同。色彩號碼 24RP 是紅紫，也是色料三原色之一，8 黃色、16 青色也都是色料三原色 MYC。通常販賣的色票出最鮮色之外大多用 2,4,6,8…22,24 的偶數張的色相，通常學習用的色相環，實用上多數是 12 色的色相環（實用性夠，也避免價格昂貴）。（PCCS 體系建立之後，色票數的產製，開始時只有 98 色，後來漸漸有了 9 色調 129 色（本書作者曾去訪視過其人工製作色票過程，現在已經做滿到共有 12 色調）（出版 PCCS 色票的日本色彩研究所只有出版色票本，20 多年前，本書作者將它的色票本做成色相別 12 張，色調別色相環 12 張的色彩計劃色票集，在台灣的色彩教育使用。並將這套贈送給當時日本色彩研究所推廣部門的社長。表示活用他公司色票—下頁各右 2 圖）

鮮色調 V

淺色調 lt

v 鮮色調 24 色色相環

PCCS lt 淺色調 12 色色相環

PCCS 12 色調色相環

R.Purple 紅紫色
曼色爾 6.0RP
PCCS 24

Green 綠色相
曼色爾 4.0G
PCCS 12

舊版 PCCS 紅色相

舊版 PCCS 青色相

◆ PCCS 體系的實用性

以實用為目標建立之 PCCS(Practical Color Coordinate System)，比 20 世紀早期就建立色彩體系之曼色爾和奧斯華約晚了 50 年，才由日本國家之財團法人「色彩研究所」建立這個體系。PCCS 色彩體系確有達到其實用的目的。

它的表色法合乎一般人的習慣容易懂。表色不走精確的要求，因此色票的價錢不會昂貴，學生可以買得起就能普及。在利用為配色工具的應用上，有奧斯華德的理念的應用，色調的排列，比奧斯華德更改進，沿用了曼色爾的明度方式，可以說 PCCS 是擷取比它更早的曼色爾和奧斯華德的優點形成的。

PCCS 出版的色票集，為了普及人人都可以擁有，並沒有在印刷上求精准度以降低成本。故可剪下色票，貼上表示色彩計畫的規劃，做為簡報討論之用。當色彩計畫要定案時，再尋求精確的表色工具，做為正式色彩管理之用。

5.5 以色彩傳達為目的的色票集

　　目前日本有色彩資格之認定考試，PCCS 是應考人必須熟悉的學習內容。
又美國 Pantone 公司，日本 DIC 公司等。有些色票集可以撕下小張，當色彩
樣本傳達，本書附帶購買之北星 167 色實用色票，各色可以比對日本色票。
出版提供色樣為目的色票集。

Pantone 塑膠色樣本

美國 Pantone 色票集—最左邊單頁部分
每次可撕下一小張

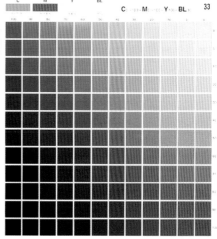

日本 DIC 公司 CMYK 選色表　　DIC 色票集

5.6 由儀器測色的表色系

◆ XYZ — Yxy 表色系

光的三原色，經英國的物理學家托馬斯 楊（Thomas Young 1773-1829）主張，後再由德國的生理學家赫姆資（H Helmholtz, 1821 － 1894）確立，知道所有的光色，都可以由 RGB 混合產生。XYZ 表色法是以光的三原色 RGB，為基礎發展的表色法。在有 RGB 三色的色度圖上，儀器的測色以 Yxy 值表示，如右圖 L 表示垂直方向的明度。如下圖 a,b 表示色度圖座標上的位置。

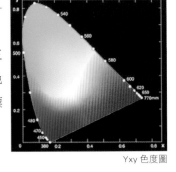

Yxy 色度圖

測色例：一顆紅蘋果　Y =12.50　x=0.4930　y=0.3020

◆ CIE L*a*b* 表色系

這是由國際照明委員會ＣＩＥ，1976 年推薦的色彩空間的表色系，原以 XYZ 為基礎發展的。由原始的 Lab 修正所以加＊號以示區別。

測色後 的 L* 表示明度，a*b* 是座標的位置。有分正＋，負－ 的方向。

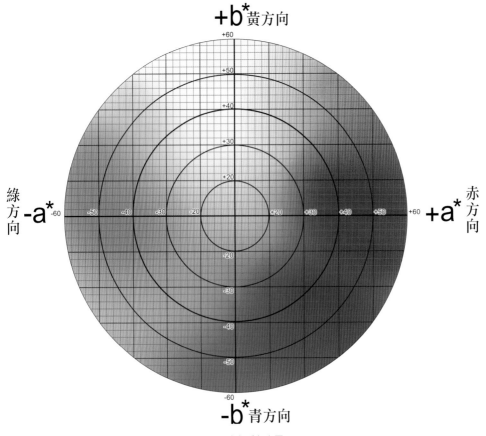

L*a*b* 表色系色度圖
例如：L* 42.51　a* ＋ 47.50　b* ＋ 15.22 （約深紅色）

5.7 分光反射率曲線的表色

　　下面是用測色儀器(Color Eye)以 PCCS129 色票測色顯現的分光反射的
情形，下圖是測了該色票鮮紅色。

　　紅色是可視光右邊長波的部分反射多，綠色中央 500nm 左右的地方高
起來，但是鮮綠色的高度不如鮮紅色，表示鮮豔的程度(彩度)沒有鮮紅色高。

　　鮮藍色的反射率，多的是左邊偏向短波長的部分比較高。

　　各色除了自己的顏色之外，其他波長的範圍也都有一些反射，這是表示
都有一些干擾純度的雜質附帶在一起。

PCCS 色票 v2 鮮紅的測色

鮮綠色 v12 的測色

鮮藍色 v18 的測色

國內有一位從事染整工作的許雲鵬先生，脫離用眼睛比對染整的布料顏色的方法，研究開發用分光反射率曲線比對目標色和染整的顏色，改進了染整的正確度及縮短工作時間，對染整界貢獻很大。

　　★美國有一家企業，創立稱為「Color Curve 色彩曲線」的色票集。色票的色彩都用分光反射率曲線表示。這家企業對色彩呈現有很高的期待，改進再現色彩的精確度其立意很好，但商業經營模式無法成功，十分可惜。

　　（註：筆者1993年受紡拓會委託與2位同事訪問美國、日本色票業務時，也訪問這家在美國中部的企業，當場看到示範由電腦測試聯動顏料，色票樣本不到幾分鐘，就印刷出正確複製色。老闆感謝我們由台灣知道他體系的優點，特地去訪問，送我們每人一套昂貴的色票集。當時筆者建議老闆，將這套也推廣來台灣，但是代理權已經給中國大陸，因此未果。隔多年後，打聽這套的推廣，但據說商業上沒有成功）。

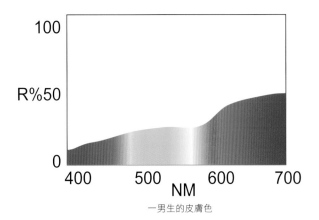

一男生的皮膚色

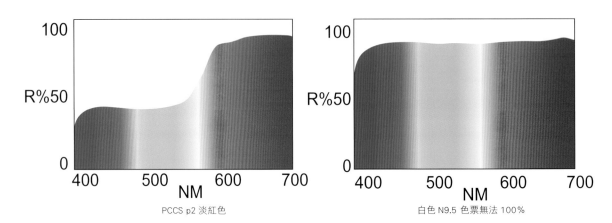

PCCS p2 淡紅色　　　　　　　　　　　白色 N9.5 色票無法 100%

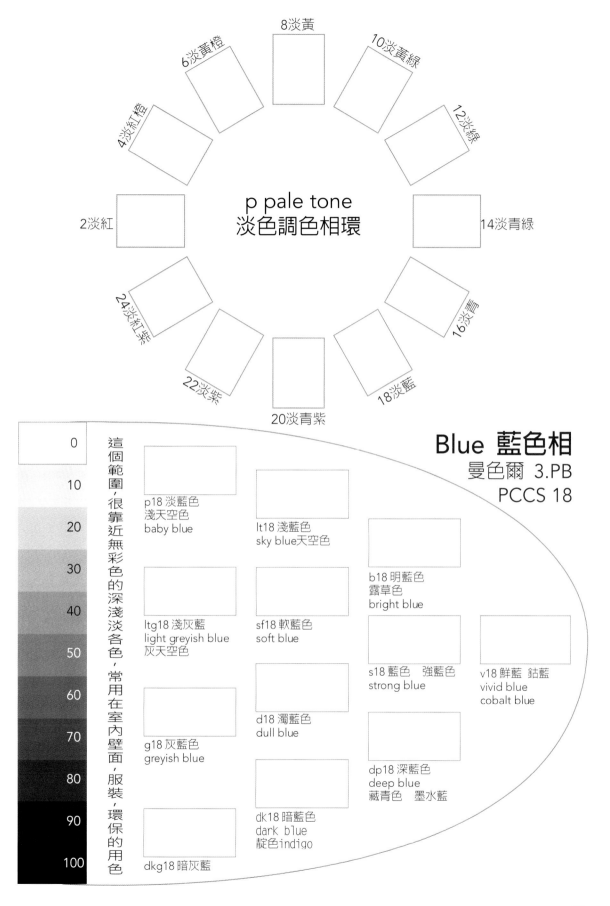

8淡黃

6淡黃橙

10淡黃綠

4淡紅橙

12淡綠

p pale tone
淡色調色相環

2淡紅

14淡青綠

24淡紅紫

16淡青

22淡紫

18淡藍

20淡青紫

Blue 藍色相
曼色爾 3.PB
PCCS 18

這個範圍，很靠近無彩色的深淺淡各色，常用在室內壁面，服裝，環保的用色

0

10

20

30

40

50

60

70

80

90

100

p18 淡藍色
淺天空色
baby blue

lt18 淺藍色
sky blue天空色

ltg18 淺灰藍
light greyish blue
灰天空色

sf18 軟藍色
soft blue

b18 明藍色
露草色
bright blue

g18 灰藍色
greyish blue

d18 濁藍色
dull blue

s18 藍色　強藍色
strong blue

v18 鮮藍　鈷藍
vivid blue
cobalt blue

dp18 深藍色
deep blue
藏青色　墨水藍

dk18 暗藍色
dark blue
靛色indigo

dkg18 暗灰藍

ltg light grayish tone
淺灰色調色相環

8淺灰黃
6淺灰黃橙
10淺灰黃綠
4淺灰紅橙
12淺灰綠
2淺灰紅
14淺灰青綠
24淺灰紅紫
16淺灰青
22淺灰紫
18淺灰藍
20淺灰青紫

Violet 青紫色相
曼色爾 9.0PB
PCCS 20

0
10
20
30
40
50
60
70
80
90
100

這個範圍，很靠近無彩色的深淺淡各色，常用在室內壁面，服裝，環保的用色

p20 淡青紫色
淡薰衣草
淡藤紫色

lt20 淺青紫色
薰衣草 lavendar
藤紫 wistaria

b20 明青紫色
藤紫色 wistaria

ltg20 淺灰青紫
灰薰衣草
greyish lavendar

sf20 軟青紫色
soft violet

s20 強青紫色
strong violet

v20 紫羅蘭
violet

g20 灰青紫

d20 濁青紫色

dp20 深青紫
紫羅蘭
violet

dk20 暗青紫
葡萄色 grape

dkg20 暗灰青紫

第六章 色 名

●介紹最原始的色名的起源
●從生活中產生的色名—傳統色名，慣用色名
●以系統色名的方法，讓不懂的色名可以瞭解
●取更生動的新色名，增加色彩的吸引力—流行色名

6.1 色彩語的產生和進化

我們對認知的東西，都要有名稱來稱呼它，才能紀錄也才能傳達。色彩也不例外，古來對生活周圍看見的顏色，會要用名稱稱呼它，也需要有名稱讓自己知道得更清楚和傳達給別人。因為這樣，更早期原始的人，也一定就有表達一些顏色的語言。

地球上的生物，在求生存的過程中，對於維持生命重要的因素就會進化。有些動物，色彩對牠們生存具有重要性，例如孔雀漂亮的羽毛，扮演求偶的重要功能。顏色也有同類辨認的功能。鳥類尤其有很多顏色。

在地球上恐龍時代的植物還不會開花，後來進化到會開花的「顯花植物」之後，" 花 "就充分發揮色彩的效果，各種花開出不同的顏色，吸引昆蟲傳播花粉，也變成點綴地球花團錦簇的美景。

顏色幫助互相認識

還不會開花的隱花植物

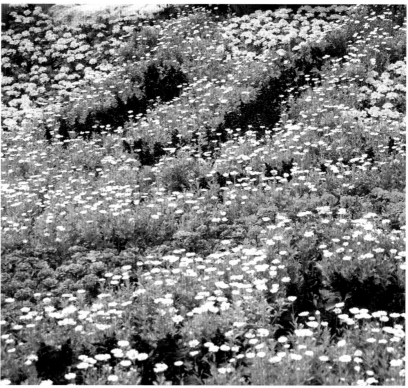

用顏色吸引昆蟲傳播花粉

●原始人早就聰明地使用顏色

人類看得見色彩，原始人類也用顏色畫壁畫，畫得盡量和真正看到的相似。人類的生活是家族和群居的生活型態，個人認知在個人的心中，但是跟別人就需要溝通，有些事物的溝通，比手畫腳或簡單的發聲就可以達成，但是色彩是抽象的，比手畫腳就絕無可能表達。因此表達色彩的語言就因需要而產生。

西班牙和法國發現的洞窟畫，原始人已經知道用含有鐵質的泥土，畫出紅色和土黃色的野牛和馬。（下圖）

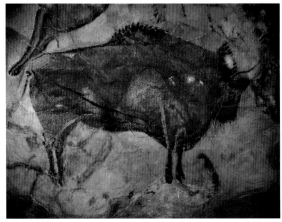

近 2 萬多年前舊石器時代的西班牙
阿爾塔米拉 Altamira 洞窟畫的野牛

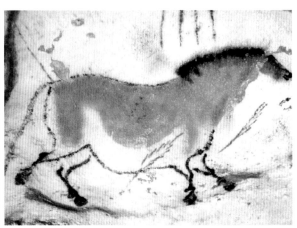

2 萬多年前的法國拉司寇 Lascaux 洞窟畫的馬
（圖 / 維基百科 - 公有領域）

●最早的色彩語是黑和白

過原始生活的民族，色彩語是怎樣演進？有美國的人類學者布藍特 柏林 Brent Berlin 和語言學者保羅 凱 Paul Kay 二位教授，調查還過著原始生活的部落，並分析世界的 98 種語言，發現最原始的基本色彩語是「黑白」。明的東西都算是「白」，暗的東西都算是「黑」，還有偏紅色、橙色等暖色，歸入白；偏藍的冷色系，歸入黑。早期的民族，用這樣的二分法，對應他們看見的色彩世界。

色彩二分法的純樸文化，例如，曬黑、臉色蒼白（不是真變黑，變白），黑糖（不是真的黑色），黑松（葉子比較深綠的松樹），黑饅頭（淺咖啡色的饅頭），黑柿子（綠色就可以採收的蕃茄）等等。在日常生活中很自然地被使用。

●黑白之後產生的色名是「紅色」

紅是跟生命攸關的血的顏色，也是對原始生活很重要的火的顏色，因此表示紅色具有迫切性，所以紅顏色的色彩語，就接黑白之後出現了。

這二位學者研究發現的色名的演進過程，有下面的階段。

第一階段：黑、白2色

第二階段：黑、白、紅3色

第三階段：再出現 褐、綠、藍、黃的4色，共有7色名。

我們可以想像原始人出外時，可能手裡需要拿一支木棒，以防身或可以攻擊野獸，甚至會坐下來靠在一根樹幹休息，這些木頭的顏色是褐色；又綠色是是樹葉、草地的顏色，自然地名字也就有綠色了。藍色是天空的顏色，黃是土地的顏色。如此，生活身邊最密切的事物就產生色名。這是色名進步的第三階段，共有七個色名可用，生活上溝通色彩，再多一段的方便性。

泥土 黃

天空 藍

樹幹 褐

樹葉 綠

第三階段：黑、白、紅、褐、綠、藍、黃 共7色

第四階段：黑、白、紅、褐、綠、藍、黃、紫、灰、橙、粉紅共11色。

第四階段：再增加的色名是，紫、灰、橙、粉紅的四色，有這些中間性色名，可以解決不方便的情形。因為，木瓜，橘子，紅也不對，黃也不對，要有它自己的名字；像葡萄這種不是藍，也不是紅的東西就需要紫色的名稱；還有火炬或火堆，木材燒完後的"灰"，需要有它的名字。灰是指該東西的色名，如葡萄色、橘子色也是同樣的情形。我們民間以及日文，灰色別稱"老鼠色"是普遍叫法。

紫色、灰色、橙色之外再加粉紅，共成11色，色名的進化大致完成，成為多數文明社會的基本色名。以後色名的增加，由文化特殊的情形產生，據二位學者的研究，就沒有共同的軌跡了。實際上，中文從前沒有洋化的粉紅，而用桃花色稱呼，日文用桃色、櫻花色，現在的日本外來語普遍，就直接用 pink 也不用漢字稱呼。

pink 桃色

紫色 purple

橙色 orange

灰色 gray

pink 櫻花色

色名到第四階段的演進，各文化大致相似，但接著各文化從自己的文化產生色名，又隨著年代增加，新的色名一直產生。色名之多，如同脫韁之馬，演變成許多不同文化特殊的色名，各自有數百色以上，溝通上也產生困難，於是色名整理就產生了需要。美國標準局的色彩評議會 ISCC-NBS 於1930 年著手這個工作，有些國家沿用美國的方式，稍加修正使用。（台灣沒明確規定）

中華文化的色名，沒有像歐美那樣發展出很多，但是對認定的顏色，則非常執著且和信仰結合在一起。皇帝在各季節祭天，要穿象徵該季節的衣服。東漢末年有黃巾之亂，起義的農民頭紮黃巾，以「蒼天已死，黃天當立」為口號，表示黃色剋藍色（蒼色）。

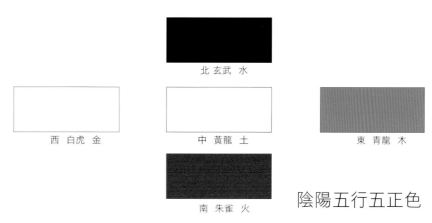

北 玄武 水

西 白虎 金　　　　　中 黃龍 土　　　　　東 青龍 木

南 朱雀 火

陰陽五行五正色

春秋時代陰陽五行及方位對應五正色：金（西、白）木（東、青）水（北、黑）火（南、朱）土（中央、黃）。除了五正色，其他的顏色都比較不受到重視。論語有「惡紫奪朱」的講法，意思是朱才是正色，紫色不能侵佔了朱色的地位。在「詩經」裡有用「綠衣黃裡」的詩諷刺丈夫，意思是黃色才是正色（正妻），卻當衣服的內裡，反而將不是正色的綠色（妾）穿在外面，正妻受到冷落，是尊卑顛倒的意思。另外傳統上鮮豔色由高位者使用，地位低的人只能使用淺淡顏色。

●東方的神是青龍，東方也是太陽出來，草木成長的方位，青色代表東方（青和綠常不分），陰陽五行東方屬木。

●西方的星宿有白虎星座，白虎是西方的神，白色代表西方，陰陽五行西方是屬金。

●南方的神是朱雀，對於北半球的人，南方是溫暖的太陽的方位，是喜歡的方位。朱色代表南方（朱、赤、紅，沒有很清楚地分開使用）。陰陽五行南方是火。

●北方黑色以玄武（烏龜和蛇）象徵，陰陽五行北方是水。北半球的人，北方是冷風吹來的方位，也是異族會入侵的地方，所以古時候最不喜歡北方的方位。南方正好相反，古時稱王和稱臣，會稱　"南面而王，北面稱臣"。

●中央的代表是黃龍，也是皇帝居住的地方，色彩是黃色。古時中原黃土堆積的土地，自然地認為土是黃色的。千字文的開頭，也就說「天地玄黃」，表示天是黑的，地是黃的。

6.2 傳統色名、慣用色名、外來色名

傳統上久遠一直被使用的色名叫傳統色名，特別由某東西顏色產生的色名稱固有色名。例如橘色、橙色、葡萄色、翡翠色、瑪瑙色、珊瑚色、鹹菜色，都是特別稱該物的顏色，是慣用色名和固有色名。但是傳統上一直這樣稱呼，所以都一併在傳統色名的範圍，不必去分類沒有關係。

有些色名並不是來自某具體的東西，例如：紅、赤、白色、藍色、黑色等，

都不是由某具體的東西命名，這是傳統上由來已久的傳統色名。有些文化研究，專對這類色名的起源做探討。為什麼這樣發音也是研究之一。例如紅、赤、朱所指的顏色有什麼分別，又為什麼紅的顏色的發音，北京話的發音是 Hong，閩南話是 Ang，黑色的發音，北京話 Hei 閩南話 OO。

　　傳統色名和慣用色名，都是跟生活密切相關的色名，由生活周遭的東西，借用來當色名的很多。有從動物來的、植物來的、礦物來的或由人工物或自然來的，也有不少是外來的色名。外來色名，在我們傳統的生活中，原來並沒有這些色名。直接使用外來色名的情形，日本比我們更普遍，日本方便直接用他們的片假名發音，這樣的情形越來越多。日本年輕的一代，對使用漢字寫的色名，越來越陌生了。

　　另外，青色和綠色的概念，向來分不清楚。我們會講"青菜"，綠色的草地會講"青青河畔草"等。其實"青"所指的，除了顏色之外，還有生命力心理感覺的表現，"青年"就是。日本的紅綠燈，會講"赤信號和青信號"，他們政府也討論過，顏色的表示不正確，但是傳統的習慣已久，雖然知道不對，但是決定還是這樣沿用。

6.3 系統色名和基本色名
●基本色名
　　一般的人都懂的色名，叫做基本色名。例如，黑白灰、紅橙黃綠藍紫都可以算是基本色名，還有紅橙、黃橙、黃綠、青綠、藍綠、青紫、藍紫，也都可算是基本色名（有些國家，基本色名由國家統一）。當有些色名，不知道真正是什麼顏色時，用基本色名加於修飾的方法，可以幫助瞭解。例如，有一個西洋色名很特別，叫"勿忘我 forget me not"，這個色名有特別的故事，但是如果沒有加以說明的話，就完全不知道是什麼樣的顏色，藍色加了形容詞"淺藍色"，就可以懂了。（這個名字的小花是淺藍色）

　　以基本色名加形容詞修飾的方法，可以輔助不易懂的色名，這就是系統色名的方法，後面加以說明。

　　就算沒有由國家統一明訂基本色名是哪些，但是只要一般相當普遍的傳統色名或固有色名，也都有基本色名的功用。大家普遍知道的色名，加上形容詞，更加瞭解不容易懂的色名，這是科學性的系統色名法產生的原因。

　　例如，青紫色是很普遍的顏色，薰衣草色，即是淺青紫色。又如土耳其玉（或松綠石，turquoise）是明青色方，便易懂。

●系統色名—基本色名加形容詞

　　色名是由生活文化中產生的，不同文化圈的人往往不容易懂，台灣的民間講"鹹菜色"，大家都懂，但是西洋的傳統這是"橄欖色"，他們並沒有"鹹菜"。天主教文化有"樞機主教紅"，英國皇室專用的顏色"Royal blue"，怎樣的紅？怎樣的藍？如果沒有加以說明，不會知道真正是什麼樣的顏色。

　　色彩的稱呼，通常有具代表性大家用得很普遍的焦點顏色，然後由焦點色往外擴張範圍，例如紅色，最具代表性的紅色是相當鮮豔的紅，漸漸地紅色的範圍擴張，就有一點模糊了，此時加以形容一下，例如："淺的紅"或是"偏向一點紫色的紅"等，就會更清楚是怎樣的紅。

　　系統色名的方法，是用鮮、明、淺、淡、深、暗、淺灰、灰、暗灰等的修飾語，去修飾一個基本色名的方法。使用這樣的方法各種顏色，都可以變成10種不同程度的情形。例如：

　　如果需要描述得更詳細，可以把色相的偏向，用下面的方式修飾：

紅—偏黃的紅，偏紫的紅　　藍—偏紫的藍，偏綠的藍

　　系統色名的方法，可以用下面的方式，幫助瞭解顏色。

鮭魚色：淺＋紅＝淺紅色　　豆沙色：淺灰＋紅＝淺灰紅

叢林綠：暗＋綠＝暗綠色　　勿忘我：淺＋青＝淺青色

薰衣草：淺＋青紫＝淺青紫　　風信子：淡＋青紫＝淡青紫

Royal Blue（皇室藍）：偏紫＋鮮＋藍＝偏紫的鮮藍色

本書實作範例可搭配北星 167 色實用色票使用

6.4 色名的來源

紅黃青藍黑白等，不是借用自然界已經有的東西產生的色名。其他的色名，很多是來自於自然界的動物、植物、天象或人工物等。

下面的例子可以看到：

●**動物**—孔雀綠 peacock green、孔雀藍 peacock blue、珊瑚色 coral、
金絲雀 canary、鮭魚色 salmon、駱駝色 camel、牡蠣色 oyster、
象牙色 ivory、蜂蜜色 honey

●**植物**—橙色 orange、薰衣草 lavender、紫丁香 lilac、橄欖色 olive、
玫瑰色 rose、蒲公英 dandelion、杜鵑花 azalea、嫩芽 sprout、
鳶尾花 iris、茉莉花 jasmine、枯草色 straw、柳葉色 willow green、
蘋果綠 apple green、玉米 corn、草莓 strawberry、茄子 egg plant、
葡萄 grape、蘭花色 orchid、風信子 hyacinths、罌粟花 poppy

●**礦物**—紅寶石 ruby、藍寶石 sapphire、瑪瑙 agate、琥珀 amber、
翡翠色 emerald、松綠石 turquoise、石板色 slate、金色 gold、
銀色 silver、古銅 copper、碧玉 jasper、紅紫 magenta

●**天象、自然物**—天空色 sky、水色 aqua、砂色 sand、
土黃色 yellow ochre、夕陽 sunset、雪白 snow white

●**人工物**—酒紅色 burgundy、靛色 indigo、奶油 cream、
卡其色 khaki、巧克力 chocolate、咖啡 coffee brown

下面是日常用的色名，並列系統色名，以及外來語，舉例在下面：

紫丁香 lilac 淺紫色

蒲公英 dandelion 鮮黃色

薰衣草 lavender 淺青紫色

杜鵑花 azale 明紅紫色

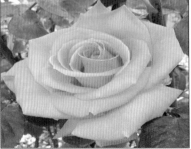

玫瑰 rose 淺紅色

櫻花 cherry 淺紅紫色

鳶尾花 iris 明青紫色

牡蠣色 oyster 灰色

珊瑚色 coral 明紅色

駱駝色 camel 淺褐色

金絲雀 canary 明黃色

砂色 sand 灰色（淺灰）

金色 gold 鮮黃色（有光澤）金瓜石黃金博物館

石板色 slate 灰色

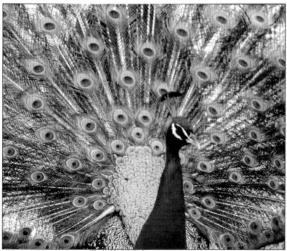

孔雀藍 鮮青色　　孔雀綠 鮮青綠

草色 grass 淺綠色 攝影 photo/ 廖嘉琪

77

6.5 美國國家標準局及色彩協會採用的基本 13 色

美國國家標準局及色彩協會（正式名稱為"評議會"）由下列 13 基本色名再延伸 16 種中間色的色名，然後再發展成 267 色的色名，然後出版曼色爾位置對照的色名辭典。

NBS-ISCCN Dictionary of Color

6.6 流行色名

─提供豐富想像空間，更生動的色名

國際流行色委員會Inter─Color 發表流行趨勢色，並發表新的流行色名。

為了推動色彩更能符合市場上的需要，1963 年由法國、瑞士和日本色彩專家的提倡，成立了「國際流行色委員會 International Commission for Color」，現在通常簡稱 Inter Color。目前有 11 國參加為會員國。參加的會員國委員，每年 6 月和 12 月在巴黎開會，推薦 2 年後的春夏及秋冬的流行趨勢色 trend color,參加的會員國，帶回自己國家後，考量本身的情況，發表流行趨勢色，供服裝業者參考運用。台灣不是國際流行色委員會的會員，我們的資料藉由日本流行色委員會 JAFCA 提供。

國際流行色委員會發表的是 2 年後的趨勢，但是因景氣、社會情況的變動，不見得會很準確地在當年受到歡迎流行。只因為從發表到各委員國帶回資料，整理發佈，布料廠商染色上市等，都需要時間，因此設定 2 年後的流行趨勢色，雖不見得理想，但是也有作業時間的苦衷。現在美國潘通 Pantene 公司，每年會單獨推出一年後的 "年度色 Color of the Year" 。

近年流行色名中，常用 "off" 當修飾語，例如：off white, off black，是近似白，近似黑的意思，不是太純白，不是太純黑的顏色。科技進步的現代，

非常純白、非常純黑的顏色不難做到，但是會覺得太科技而沒有人性，因此故意不要那麼純，才用英文的 off，原意是由純白、純黑離開一點的意思。

off white 近似白 off black 近似黑 off gray 近似灰

●流行色名舉例

流行色名都故意命名得很生動，才能創造流行的氛圍，舊的色名，給予新的稱呼法，就可以帶來新的感覺，還有也盡量配合正熱門的話題，例如達賴喇嘛得到諾貝爾和平獎時，流行色就推出「喇嘛紅」的色名。

紅色相

brilliant blaze 明亮的火焰、amour pink（法文）愛情的粉紅、

ruby fire 紅寶石火、dynamic red 活力的紅、 electric current 電流 、

pink wink 眨眼的粉紅、fire ball 火球

橙色相

radiant orange 光芒四射的橙、flashing flame 閃耀的火光、sun glow 陽光的光輝、

soreil 太陽（西班牙文）、sunset 夕陽、candy orange 糖果橙

黃色相

comet gold 慧星的金色、Gypsy gold 吉普賽黃、candle light 燭光、

arctic yellow 極地的黃、 grain 收成穀物的黃、Van Gogh yellow 梵谷黃

綠色相

emerald chip 翡翠片、gay green 歡欣的綠、 midsummer green 盛夏的綠、

frost green 迷霧的綠、aqua cloud 水雲色、laurel green 月桂樹葉子

藍色相

astral blue 星光的藍、dainty blue 高雅優美的藍、lunar blue 月光藍、

sun azure 晴天藍、deep water 深水、glacier 冰河

紫色相

Lavender 薰衣草、crown jewel 皇冠寶石、lovely lilac 可愛的紫丁香、

petite pansy 小三色堇（法文）、iris bud 鳶尾花芽、

 heather 蘇格蘭野地的紫色小花

白色 黑色 灰色

pearl white 珍珠白、powder puff 粉撲、cloud mist 雲霧、

blanc 法文白、star white 星光白、pirate black 海盜黑、

raven black 烏鴉黑、 silver ice 銀冰

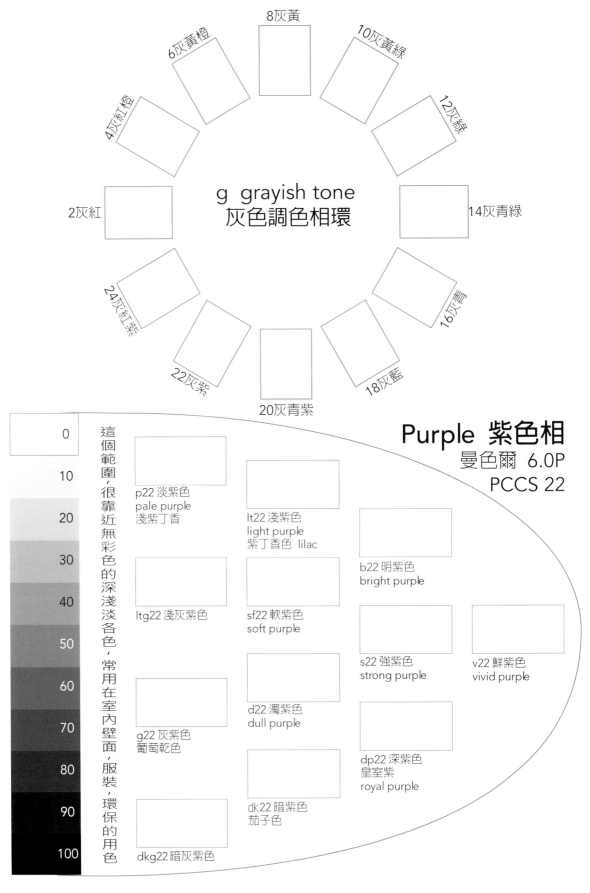

8灰黃

6灰黃橙

10灰黃綠

4灰紅橙

12灰綠

g grayish tone
灰色調色相環

2灰紅

14灰青綠

24灰紅紫

16灰青

22灰紫

18灰藍

20灰青紫

Purple 紫色相
曼色爾 6.0P
PCCS 22

0

10

這個範圍，很靠近無彩色的深淺淡各色，常用在室內壁面，服裝，環保的用色

p22 淡紫色
pale purple
淺紫丁香

lt22 淺紫色
light purple
紫丁香色 lilac

20

b22 明紫色
bright purple

30

40

ltg22 淺灰紫色

sf22 軟紫色
soft purple

50

s22 強紫色
strong purple

v22 鮮紫色
vivid purple

60

d22 濁紫色
dull purple

70

g22 灰紫色
葡萄乾色

80

dp22 深紫色
皇室紫
royal purple

90

dk22 暗紫色
茄子色

100

dkg22 暗灰紫色

80

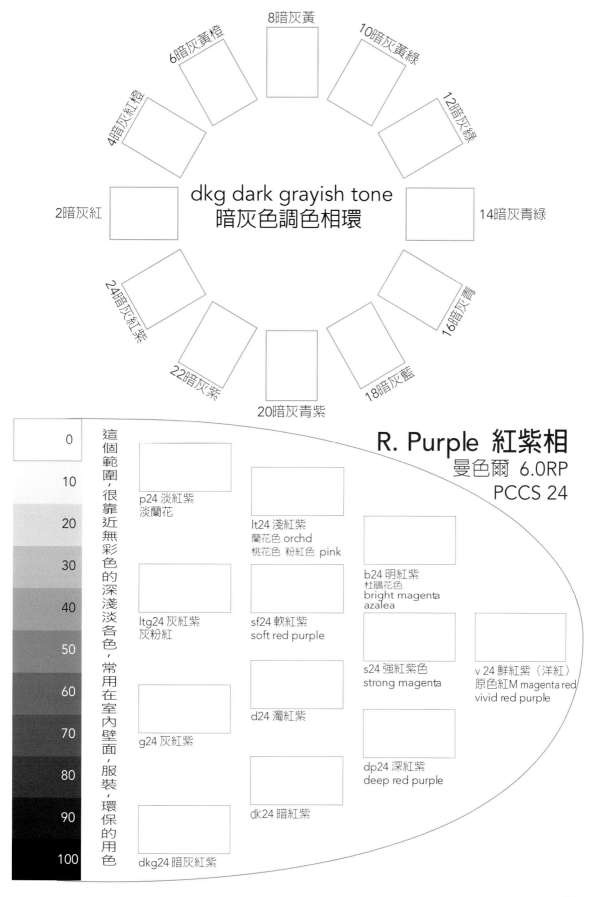

8暗灰黃

6暗灰黃橙

10暗灰黃綠

4暗灰紅橙

12暗灰綠

dkg dark grayish tone
暗灰色調色相環

2暗灰紅

14暗灰青綠

24暗灰紅紫

16暗灰青

22暗灰紫

18暗灰藍

20暗灰青紫

0
10
20
30
40
50
60
70
80
90
100

這個範圍，很靠近無彩色的深淺淡各色，常用在室內壁面，服裝，環保的用色

R. Purple 紅紫相
曼色爾 6.0RP
PCCS 24

p24 淡紅紫
淡蘭花

lt24 淺紅紫
蘭花色 orchd
桃花色 粉紅色 pink

b24 明紅紫
杜鵑花色
bright magenta
azalea

ltg24 灰紅紫
灰粉紅

sf24 軟紅紫
soft red purple

s24 強紅紫色
strong magenta

v 24 鮮紅紫（洋紅）
原色紅M magenta red
vivid red purple

g24 灰紅紫

d24 濁紅紫

dp24 深紅紫
deep red purple

dk24 暗紅紫

dkg24 暗灰紅紫

第七章 色彩的視覺效果

●生物巧妙地利用色彩保護生命
●戰爭上，色彩的功能是重要的保護生命的手段
●色彩知覺有種種不同視覺效果，瞭解後可以應用得更好

7.1 保護色、迷彩、偽裝、擬態

　　色彩可以用在表現美觀、欣賞、愉快等的悠閒目的；但是生物或人類戰爭時，色彩運用得成功可以保護生命，失敗就可能會喪命！這樣的色彩功能，具有嚴肅而嚴峻的重要意義。

　　生物的顏色和棲息的環境色很相似，讓天敵不易發現保護自己叫保護色。棲息在白色菜葉的菜蟲是白色的；棲息在綠色菜葉的菜蟲則是綠色的；停在樹幹上的蟬，身體和樹幹很相似，如果牠不發出叫聲真不容易發現；住在草叢裡的小蟬，身體的顏色就是草綠的顏色。這些都是牠們保護色的功能。

　　海軍陸戰隊的迷彩裝，模擬土地或樹叢的彩裝，避免被發現，這也是保護色。也會運用在套了網的鋼盔上或插小樹枝，更加避免被發現，都是重要的保護生命目的的設計。（晚上通常看不見隊員，但是用紅外線眼鏡，只要有體溫就會被發現，現在軍隊設法用科技的辦法，在鋼盔上套東西，以防溫度外露而被發現）

　　有些生物不僅顏色，連形狀都模仿棲息環境的景物，這叫「擬態」，例如竹節蟲長得像樹枝一樣，木葉蝶和樹葉一模一樣，如果不飛起來，根本不會發現牠的存在。這些聰明的造形和色彩，都是進化的結果，以保護珍貴的生命。

　　為了捕獲獵物，將自己隱藏起來，不要讓獵物發現，這樣的功能稱隱蔽色。對生物來說，這種功能都具生命攸關的重要性，在漫長的進化過程中，獲得這樣功能效果的生物，就能延續種族的生命，沒有進化成這樣功能的生物，終極就會走向絕滅。

日本野兔 夏天是泥土、岩石的褐色，
冬天是下雪的白色。

獅子以草叢色隱蔽自己，有利於偷襲獵物

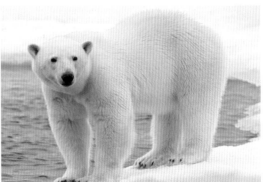

住在雪地的白色北極熊，不易被獵物發現
（圖 / 維基百科 - 公有領域）

（看不見？！）巧妙地隨棲息環境偽裝的比目魚
身體扁平化，不顯立體也是躲藏的重點

一種昆蟲的幼蟲　　　　　　　　　　不易發現的蟬

綠色的青蛙　　　　　　　　　　類似環境色的蛾

枯葉色的樹蛙　　　　　　　擬態的木葉蝶
　　　　　　　　　　　　　（圖 / 維基百科 - 公有領域）

●由藝術家貢獻開始的迷彩色

第一次世界大戰 1915 年時，法國軍隊裏從軍的藝術家想到把戰車和大砲施以迷彩，以減少被敵軍發現。軍方發現這個功能有用，後來組織了迷彩偽裝隊，專門出勤迷彩偽裝的任務。英國也於 1916 年開始，組織特別隊伍，從事迷彩和偽裝的工作。第一次世界大戰時已經有飛機參加戰爭，為了避免在空中被發現，迷彩偽裝的工作，就變成作戰非常重要的一項任務。

第二次大戰時，在美國西雅圖製造非常重要軍機的波音公司，以色彩分割的彩色方法，將工廠塗裝得從天空看，像是住宅區的街道，這也是偽裝。

現在作戰的士兵，穿配作戰如當地的迷彩軍裝，已經是絕對必要的。事實上，英國於 19 世紀中葉，在印度作戰和駐紮時的英軍，就採用了當地泥土名稱的「卡其色 khaki」的軍服。（現在的服裝流行，也有卡其色流行的時尚，但是稱卡其色顏色範圍很廣，不是當時印度那裡的土的顏色。）

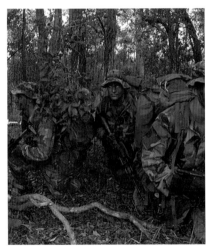

保護軍人生命攸關的色彩功能—色彩融入環境色，不容易被發現才能保命

戰車的迷彩—躲避地上及飛機的偵察

偽裝為民宅的碉堡—欺騙敵人
（圖／維基百科 - 公有領域）

迷彩色例　　　　　　　　迷彩色例　　　　　　　數位製作的迷彩色

7.2 警告色 warning color
─以鮮豔醒目的色彩，警告可能的侵害者

　　生物故意讓外敵看見，警告或嚇唬外敵，也是另一種用色彩和造形保護生命的方法。有些有毒的毛蟲，色彩構成的圖案鮮豔明顯，藉以警告外敵，讓外敵不至於誤食。劇毒的蛇、水蛙等，以鮮豔的色彩圖案警告外敵。也有本身是弱小的生物，造形模擬成可怕的野獸，藉以嚇唬外敵，這都是藉由警告的色彩或造形以求保護生命的智慧展現。

　　平交道藉以引起注意的標誌；工程車、推土機、起重機等，用黃色的車身，做為提醒注意和警告的用途。（本項目向來稱"警戒色"，但是"警告"的意義較正確，也對應英文 warning 的表達。）

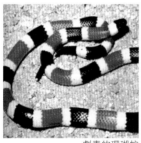

劇毒的珊瑚蛇　　　　　嚇唬天敵的擬態　　　　避免被鳥誤食的小昆蟲

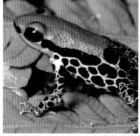

有毒的水蛙　　　　　　會放出極臭氣味的臭鼬鼠　　用警告色保護自己領域的魚
　　　　　　　　　　　　　　　　　　　　　　　（圖／維基百科-公有領域）

85

禁止

警告

注意

引導

●工業規範標誌的色彩使用規範例

紅色：表示禁制。例如紅燈禁止通行、速度限制、不准轉彎等，
表示禁止之用。

橙色：避免危險的警告。例如道路施工、注意學童、
紅綠燈的注意燈號等。

黃色：提醒注意安全之用。推土機、起重機的顏色，
工廠內危險區域的安全線。與黑色搭配，作為警告標誌。

藍色：服務設施或引導性質的指示性告示牌用色。

顏色鮮明的巴黎街上巴士

警告色的莒光號車頭

平交道的警告標誌

7.3 誘目性和明視性─會不會引誘注意？能不能看清楚？

　　廣告物或招牌先要能引誘注意，然後要能讀清楚才能收到效果。引誘注意是注意值 attention value，能看清楚是明視性 visibility。

　　在五光十色的環境下，單獨的店家要引起注意十分不容易。誘目性需要和他人不同，才會引起注意，因此在設計上就需要別出心裁、有特殊性。特殊性的形成，可以是色彩的不同或造形的不同，造形和色彩搭配有特殊性，例如尺寸特別大或位置特殊等等。

　　下面二圖是台北街頭夜景和紐約時報廣場夜景，都是十分繁華的地方。一眼看望之，那一個部分先引起了你的注意？或如果已經知道名字的店鋪，是不是讓想去的人容易找得到？

台北街頭夜景 攝影 photo/ 廖嘉琪

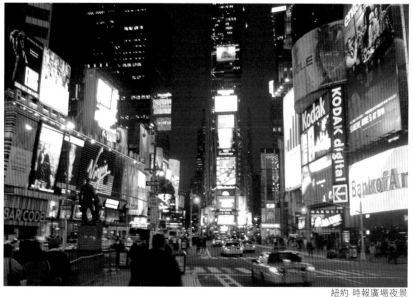

紐約 時報廣場夜景

下面是一個街道的林立的招牌，每一家都希望有自己的風格又能讓人看清楚。街景招牌紊亂會降低美觀和格調，所以有些城市、商圈或特定的街道，規範招牌的規格和懸掛的方式，以求整齊美觀。

在普通的環境中，誘目性要與環境不同才會引起注意，和環境一樣就融入環境一體了。引起注意之後，要讓人能看清楚內容，明視性跟色彩的搭配關係十分重要。觀察下頁的配色例子，明度的對比大，明視性會較高；白底的情況黃色最不清楚，但是黑底情況是黃色最清楚。但在白底，紅色相當清楚，紅色的明度大約 4～5，又是「前進色」，所以有這個效果。藍色、紫色的明度約只有 3.5 左右，但是它們是「後退色」，就沒有紅色引人注意，這也是最重要的交通禁止標誌用紅色和白色搭配的原因。在黑底的情形，藍色和紫色，幾乎埋進去黑色了。黑底的明視性黃色最高，橙色次之，黑底的紅色注意度雖高，但是看起來會覺得有一點 "暈眩" 的感覺，可讀性不高。

街道上林立的招牌，那一個招牌比較會引起注意、還要給人不錯印象？，

●明視性的色彩設計

白色底的 紅 橙 黃 綠 藍 紫 鮮豔色，哪一組的明視性高？

黑色底的紅 橙 黃 綠 藍 紫 鮮豔色，哪一組的搭配比較明顯？

通常以為補色的配色效果好，但明度差要夠大才清楚，例如，第一圖紅綠配，會引起注意，但是明度太接近，明視性不高，背景的綠色變成更淡，或中央的紅色變淡，明度差變大，明視度才會高。

補色組的搭配、哪一組的明視性高？

明視性高低的關鍵是明度差，觀察下列兩排淺色和暗色，以及黑白色，可做設計的參考，深暗色和淺淡色搭配，明度差大是重點。

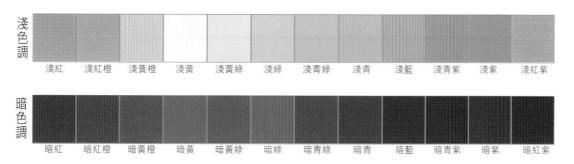

淺色調　淺紅　淺紅橙　淺黃橙　淺黃　淺黃綠　淺綠　淺青綠　淺青　淺藍　淺青紫　淺紫　淺紅紫

暗色調　暗紅　暗紅橙　暗黃橙　暗黃　暗黃綠　暗綠　暗青綠　暗青　暗藍　暗青紫　暗紫　暗紅紫

誘目性高低的關鍵是要和環境不同。因此作色彩計劃時，要先注意環境的情況。

●救難配備：誘目性和明視性都要高

色彩的用途，可以用在娛樂和生活美學，但是緊急時的生命保護用途，色彩可以擔任重要任務，遇到災難能被發現是第一要務。橙色、黃色在各種環境中，注意值和明視性都比較高，所以救難用的設備，用橙色、黃色比較適當。

迷失在叢林中容易被找到的色彩才能救命

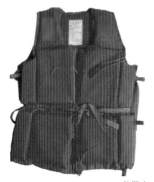
救難衣

漂流在大海中不容易被發現 攝影 photo/ 廖嘉琪

7.4 色彩的對比現象及後像

我們對事物的認知，都會受到「比較」的影響，這是心理學上普遍的原理，例如：成績的好壞是相對的，有錢是相對的，美醜、大小、長短，諸如此類，有形容詞可以做比較級形容的，都有這類情形。

色彩三屬性都會有對比現象，一件色彩在不同的環境看，視知覺和視覺現象會不一樣，色彩設計時，要注意到色彩使用的環境會對你設計的色彩產生什麼影響，避免因鄰近色的對比，影響了預期的成果。下面分別說明三種對比產生的情形。

7.41 明度對比—跟暗色的比，變亮，跟淺淡色比，會變暗。

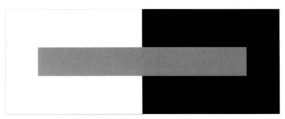
中間用一枝筆隔開，
會看清楚中灰色在白色背景變暗，黑色背景變亮

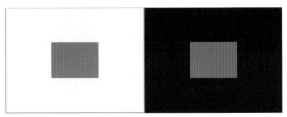
中間的顏色，在淺色背景覺得比較暗，
暗色背景覺得比較淺

7.42 色相對比—

　　黃綠跟純黃色比，覺得偏綠，跟純綠色比，覺得偏黃。由混色可以產生的顏色，都會有這種現象。紫色和紅色、藍色比；橙色和黃色、紅色比；都會產生這樣的色相視知覺的變化。

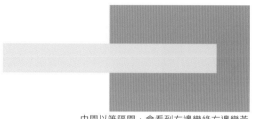
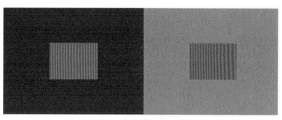

中間以筆隔開，會看到左邊變綠右邊變黃

中央的紅色設計物，在強烈的紅色背景覺得不起眼，但是灰色背景就太突兀了

7.43. 彩度對比—

　　上右圖，在鮮紅色背景的紅會覺得不太紅，但是在灰色背景中的紅，就覺得紅得有些突兀不協調。灰色是無彩色，會把有彩色彩度提高增加鮮豔度。世界上各國生活環境的色彩強弱不同。溫帶地區光線較弱，環境的色彩也往往較弱，在這種環境，只要色彩稍強一些就容易覺得不協調，這種地區一般民間用色通常比較不鮮豔。相對的，陽光強烈的熱帶地區，樹葉濃綠花朵鮮豔，民間的用色往往使用彩度比較強。

　　由歐洲、日本等地旅遊數天後，回到台灣的都市，會覺得這樣的差異。

7.44 後像 after image

　　外科醫生和護理人員的工作外套是綠色系的顏色，那是因為注視紅色的血之後，移開眼睛，會看見淡淡青綠色的補色後像。早期開刀房外科醫生和護士都是白袍的時候，在白色衣服上的後像，會增加醫生和護士眼睛的疲倦。美國於 1930 年代，才由色彩專家的建議，改成綠色系的工作服，這樣綠色的後像就顯現不出來，解決醫院長期的困擾。

　　後像分成正後像和負後像。正後像是眼睛移開後，一剎那間，還短暫留著看見的影像，然後才轉變成負的後像。正後像是電影每秒 24 格靜態的畫面，急速流動重疊，會看成連續動作的道理。正後像之後，淡淡的補色負後像。

注視 5 秒後，眼睛轉看白色紙面，會發現淡淡青綠色後像。

7.5 膨脹色 expansion color　收縮色 contraction color
　　 前進色 advancing color　後退色 receding color

圖裡面的 4 色，看起來大小有差別嗎？外框的底色，會不會黑色看起來，較小？

膨脹色、收縮色，前進色、後退色的視覺效果。黃色、粉紅色會覺得面積比較大。

　　這 4 張圖是使用畫圖軟体複製相同的框，只填不同的顏色做成的，形狀的大小應該一樣（可以量測查看，會不會印刷的油墨產生的差？）色彩的膨脹效果是，淺淡色會看起來覺得比較膨脹。如果淺淡色是暖色系的紅、橙、黃色等，效果更強。深暗色看起來覺得比較縮小，如果是寒色系深暗色的藍色、青色等，效果更明顯。彩度高也比較會有前進色的效果。

　　前進和後退的視覺效果，也就是膨脹、收縮的視覺效果；前進色會覺得變大，後退色覺得變小。暖色系的紅橙黃都是前進色，看起來會覺得往前「逼近」。（第八章色彩的心理感覺：紅色也因此會覺得「進取」），寒色系的藍色，會覺得比較「後退」。（深藍色的意象是 "理性、沈著" ）。

　　穿衣服的顏色，黑色、深藍的套裝，會覺得身材比較緊縮（心理感覺是正式、拘謹）；粉紅、黃色的衣服，會覺得身材比較 "胖"（活潑、明朗）。白色是膨脹色，黑色是收縮色。

7.5 色彩明暗順應及恆常性 adaptation & constancy

●暗順應 darkness adaptation：

從明亮的環境，突然進入很暗的環境時（例如白天進入已經開演的電影院，或白天開車進入照明不足的隧道），會覺得什麼都看不見，要過相當長的時間，視覺才慢慢適應暗的環境。約 5 分鐘左右，開始朦朧地看見黑影，完全適應需 20 分到 30 分或更久的時間，這種情形叫暗順應。

●明順應 brightness adaptation:

從很暗的地方，突然到明亮的地方，開始會覺得很刺眼，但是數秒鐘之後，漸漸適應，大約 30 秒或 1 分就適應過來，這種情形叫明順應。

明暗順應的發生，是因為白晝視的錐狀視覺細胞，和夜間視的桿狀視覺細胞要交替視覺功能，需要花時間轉移的緣故。轉換成夜間視的桿狀視覺細胞，所需的時間較久。

●色彩的恆常性 color constancy：

照明光的不同光色，會影響被照明的東西的顏色，例如藍色光和紅色光照明下，東西的顏色一定會受到影響，但是我們不太會知覺到，還是會覺得是原來的本色。

沒有自動調節色光功能的相機，完全以物理條件反射的光拍照，會照出很不同顏色的相片。但是人的眼睛，紅色的蕃茄，還是看出它是紅的，黃色的玉米，還是會看出它是黃色的。像這樣，人的視知覺會判斷出原有的顏色。

在陰暗的房間內的白紙，實際上是「灰色的紙」，但是我們還是會認出它是白色的，這類的情形叫色彩的恆常性。

但是如果由只開一個小孔的紙張或木板，單獨看那張紙，房間內其他東西都看不見，那麼那張紙會覺得是「灰色」的。這是因為，原來在全房間一起看的時候，大家的反射情形都將改變了，而那張紙的反射率相對地，在全房間內還是最高，所以全房間一起看時，那張紙相對地還是會覺得是白的。但是如果沒有全房間一起比的時候，由單獨的反射率看那張紙時，就只看它的反射率有多少來決定，如果反射率是 50% 的話，當然就是中灰色的了。

彩色的東西也是同樣的道理，如果沒有跟周圍一起看，而只單獨看的話，沒有比較的相對性，就看反射率曲線組成的情形判斷，恆常性的現象就不會發生。

重點色 Accent color

	v2	
v18鮮藍	鮮紅	k0 白

	v24	
lt20淺青紫	鮮紅紫	p22淡紫

	dp2	
lt2淺紅色	深紅	b2明紅

	dp18	
p18淡藍	深藍	lt18淺藍

	lt4	
dp4深紅橙	淺紅橙	dk4暗紅橙

	v8	
v12鮮綠	鮮黃	dp12深綠

	p10	
dp10深黃綠	淡黃綠	v10鮮黃綠

	p22	
dp22深紫	淡紫	v22鮮紫

	dp4	
v4鮮紅橙	深紅橙	b6明黃橙

	b6	
v16鮮青	明黃橙	b16明青色

	lt16	
v18鮮藍	淺青	v14鮮青綠

	p10	
lt20淺青紫	淡黃綠	b20明青紫

第八章 色彩的心理感覺

●色彩心理感覺的適當運用，是色彩設計成功的要件
●本章說明色彩心理感覺怎樣產生，和有那些內容
●介紹如何調查研究色彩意象，幫助色彩設計的用色

前章色彩的視覺效果是每個人看顏色時，具體會發生的現象，
本章討論由色彩感受產生的感情，是個人抽象的心中的感覺。

◆第一章到第六章手貼作業的各張盾牌形狀色相面內，上下是明度高低
的排列，上面明度高，下面明度低；左右是彩度高低的排列，右邊彩
度高，左 邊彩度低。

◆明度高的顏色，覺得輕而且柔和；明度低的顏色，覺得重、力量大。

◆右邊的顏色，鮮明活潑，左邊往灰色方向顏色，較溫和，可以得到比
較柔和感覺的用色效果。

◆往下面是是深暗的顏色，色彩的心理感覺是穩重的意象。

◆右邊的顏色是彩度高，鮮豔的顏色，色彩的心理感覺比較活潑。

8.1 色彩心理感覺的產生

各人看見顏色後，會怎樣產生心中的感覺，有下面的幾種情形：

●生活經驗體會的聯想

有些顏色看起來會覺得溫暖，或覺得冷；有些顏色看起來覺得重或覺得
輕，這個多數是生活上的體驗，由體驗聯想產生的。知道很多溫度高的東西
都是紅色或橙色，所以容易看到紅色或橙色會聯想到溫度高。另外發現"紅
外"線有熱的效能，是因為有人用溫度計量彩虹色時，紅色部分溫度比較高，
而繼續量時，眼睛看不見的"紅外"的部分溫度更高，才發現這部分熱效能
的"紅"外的部分。所以物理上，橙色和紅色溫度也似乎真的比較高。生活
經驗上有時視覺會受騙，鋁鍋實際上是燙的，但是看不出來，結果用手去碰
被燙到，是因為我們常習慣倚靠眼睛判斷的關係。類似的情形如看到藍色會
聯想到水的冷。還有多數重量很重的東西，是由暗的顏色聯想出來的重感覺。

冷暖、輕重是身的知覺，由視覺聯想產生冷暖、輕重的感覺叫共感覺。
色彩的設計效果，共感覺是很重要並且需注意的因素。

還沒有很多生活體驗的小孩子，會不會覺得紅色有暖色的感覺、黑色有
重的感覺？多大才會有這樣的聯想？這是值得研究的問題。

●文化習俗的薰陶

由文化產生對色彩的詮釋，進入生活裡，一些顏色就會由文化定義的意義受到感染，而對顏色自然地產生某種感情。我們的文化，最顯著的是紅色的意象，看見紅色，會覺得喜氣、高興的感覺，都是文化習俗而來的心情。

文化的因素會隨時代改變，中華古時的文化，白色、素色是哀傷的顏色，但是這種文化習俗，已經被西洋文化，婚紗用白色幸福的象徵取代了。

中華文化對紫色曾經有負面的印象，較早期的外國人著作的色彩書，還勸人賣東西給中國人要避免用紫色，但是這種情形，在西洋為主的服飾色彩流行影響之下，一般人對紫色不會有負面的聯想。只是有些文化習俗在不同的年齡層或居住地區，仍然根深蒂固；仍有不少老人家，不准過年時，家中有人穿黑色的衣服，而要求要穿紅色系的服裝。

傳統的色彩文化 紅蛋彌月油飯

溫馨的燭光　傳統的色彩文化 紅

●視知覺的直觀

直觀的意思是沒有用理由解釋，而直接產生的心理感覺。常使用在藝術欣賞態度的詮釋，也就是沒有思考理由，一剎那間產生的心理感覺，這被認為是藝術欣賞的基本心理過程。

看到紅色會覺得進取、積極、勇敢；看到黃色會覺得希望、活潑；藍色會覺得憂鬱等等，不是根據某種理由，而是 "就是覺得那樣"。

下列舉 6 顏色為例，這是多數人會產生的，直覺的色彩感覺。只是並不是每一個人都一定一樣，會有個人的差異。通常一個顏色，人們對色彩產生的心理感覺，現在普遍都稱做色彩意象。

色彩意象在不同年齡、不同國家的人民，不同年代，都有可能不同，所以常有做色彩意象調查的學術研究，做不同國家的比較，或年代不同，色彩意象或對色彩的喜好情形有沒有改變。透過這類的研究調查，發現確實會有變化。

例如，東方的文化，紅色向來會覺得是女性的顏色，可是現在看到紅色會聯想到女性的比例，已經非常低。

1970 年筆者對學生做的色彩喜好調查，小學生對金色並沒有特別喜歡；但是 1995 年的調查，小學生對金色的喜歡，排在前五名的最前面，統計結果發現這個現象後，回到原受調查學校的學生問他們，為什麼喜歡金色？

回答是聯想到金子和錢的關係。1995 年代的社會情況是，當時台灣被稱為 "台灣錢、淹腳目"，大家忙著賺錢，學生也受到感染了的緣故。

覺得可愛　　　覺得勇敢

覺得憂鬱　　　覺得氣質好

覺得嚴肅　　　覺得失望

●個人感情移入的因素

個人因素有「感情移入」的影響，就是說，個人有可能對某色有特殊的際遇，情感投入在那色會產生特別喜歡，也有可能特別不喜歡，這是個人的特殊經驗的緣故，並不是人人都一樣的。（感情移入也叫共感）

例如，一個人曾經旅遊經歷特別的色彩經驗，讓他對某色特別覺得溫馨、甜蜜。宋代的人寫：「記得綠羅裙，處處憐芳草」，由想念穿綠色羅裙的人，轉而特別憐惜綠色的草，是一個例子。如果特別珍惜的人，喜歡某顏色，某顏色會成為對這個人的懷念的代表，這些都是個人對顏色有感情移入的緣故，產生對色彩的感情。

●英國布洛夫 Edward Bullough 教授主張，看顏色會有四種反應類型

20 世紀初英國劍橋大學教授布洛夫，提出人們看見色彩，有四種類型反應方式，是著名的學說。這四類型是：

▲客觀類(Objective Type)：客觀地看顏色，用理性批評的態度，看這個顏色夠不夠完整，有沒有瑕疵等，不是產生感情而是當作客觀評論的對象。

▲生理類(Physiological Type)：覺得冷暖、輕重等，是生理上的知覺聯想，是比較淺顯的感受，布洛夫說這在色彩欣賞上，比較不深入。

▲聯想類(Associative Type)：看到紅色聯想到火，看到藍色聯想到天空，看到綠色聯想到廣闊的草原等，由顏色感情移入到想像的對象，所以就產生很豐富的想像空間，也會產生強烈的感情，和創造特殊的氛圍。

▲性格類(Character Type)原意說，這種類型是覺得，顏色本身就有它自己的性格，有些顏色是善良的、有些顏色是勇敢的，每個顏色有自己的性格。（解釋為看的人直觀感受，投射產生的心理感覺。在藝術創作上，這種類型最會把顏色用得很好。）

色彩心理感覺產生的色彩意象，雖有共通趨勢，但不是絕對，不像生理反應的色彩知覺效果。因此，應注意各種色彩書上介紹的色彩意象，可以參考，但是不要當作教條。

色彩喜好和感覺的意象，時代不同、族群不同、地域不同，會有差異。在台灣筆者做過相隔 25 年，由小學生到大學生的色彩喜好調查，喜好和感覺意象的比較，發現有變動，在日本發表時，友人的東京大學教授，也很肯定這種跨時間軸作的調查是有意義。

國外學者收集許多人在各國的調查結果，綜合統計出它們的結果，發表許多國家對喜好色的排序不同，例如美國和多數國家喜好色的第一名是藍色，日本第一名則是白色。

8.2 由身體知覺產生的色彩感覺

●暖色、涼色、中間色

　　紅紫、紅、橙、黃的色相，會覺得溫暖的感覺叫做暖色；青綠色、青色、藍色等，會覺得寒涼的感覺叫做涼色；綠色和紫色在暖色和涼色的中間，叫中性色或中間色。這樣的心理感覺的產生，是跟生活經驗有關的知覺產生，下面的圖，火是熱的，看見跟火有關的顏色，會聯想熱、溫暖；水通常是涼的，湖水、海水是藍色的，所以看到藍色會聯想到涼的、水的感覺；至於綠色、紫色不偏兩邊，所以稱中間色。

2鮮紅 4鮮紅橙 6鮮黃橙 8鮮黃 10鮮黃綠 12鮮綠 14鮮青綠 16鮮青 18鮮藍 20鮮青紫 22鮮紫 24鮮紅紫

　　美國路易.契斯金 Louis Cheskin 的色彩學書，書名叫「色彩能為你做什麼？」，內有實例故事：雖然溫度一樣，但是眼睛看到暖色系顏色的環境，會覺得比較溫暖。

　　"一家公司，冬天開的暖氣被工作人員埋怨不夠暖，色彩學家建議公司，將原來工廠內部的藍色系列的裝潢顏色，改成暖色系列的顏色，雖然廣大工廠內的暖氣溫度沒有提高，但是工作人員就沒有再埋怨不夠溫暖了，因為暖色系的色彩看起來，心裡就會感覺溫暖。"

草地中間色 攝影 photo/ 廖嘉琪

聯想到火的顏色覺得熱

聯想到水的顏色覺得涼

●輕色—重色

　　一樣的重量的東西，淺淡色、白色會覺得輕；深暗色、黑色會覺得重。

　　同樣色彩學中，有另一則故事；有一家公司搬運貨物的箱子是黑色的，搬運的工人一直埋怨裝得太多太重。公司答應改善，他們把箱子改為淺色的箱子，裝的量沒有改變，但是並沒有告訴工人。後來搬運工人就沒有埋怨，因為暗色看起來心理感覺重，淺色看起來就不會覺得重了。

淺色調 | 淺紅 | 淺紅橙 | 淺黃橙 | 淺黃 | 淺黃綠 | 淺綠 | 淺青綠 | 淺青 | 淺藍 | 淺青紫 | 淺紫 | 淺紅紫

羊毛 輕 軟

棉花 輕 軟

岩石 重 硬

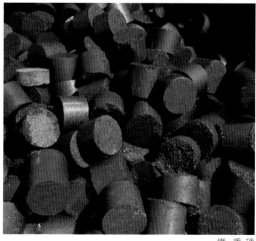

鐵 重 硬

●硬色—軟色

粉彩色覺得軟,深暗色覺得硬。質地鬆軟覺得軟,質地結實覺得硬。各種顏色摻了白色,會覺得軟;純色、或加了黑色,會覺得硬。各顏色加了白色叫濁色,純色或顏色加黑色叫清色,濁色比較會覺得軟,清色比較會覺得硬。

棉花、羊毛,淺淡色覺得鬆又輕;暗色調、深色調,像鐵、岩石的意象,會覺得硬又重。硬和重都是質地很結實,相反的棉花、羊毛的質地是鬆軟的,淺淡色調比較會聯想到質地鬆軟,所以看了顏色,會產生的聯想是輕和軟。

暗色調											
暗紅	暗紅橙	暗黃橙	暗黃	暗黃綠	暗綠	暗青綠	暗青	暗藍	暗青紫	暗紫	暗紅紫

8.3 色彩意象 Color Images —心理抽象的感覺

由色彩感受到的心理感覺,叫做該色的「色彩意象 color image」。色彩設計時,色彩意象選用得合適,才能達成好設計的目的。色彩設計時,須先決定"要表現什麼意象",例如女性服裝的色彩計畫,要表現活潑的意象?或很淑女、氣質好的意象?某學校的制服,想要表現怎樣的學校風格的意象?決定要的意象之後,再選擇能產生這樣意象的顏色。

黃色和明亮的色彩、會產生
明朗 活潑 現代感

黑色,暗色會產生重的感覺
和正式、嚴肅的意象

薰衣草色—氣質文靜的
女性象徵

100

淡紅色—粉紅色 pink
淡色是柔和意象的色彩

油菜子花田—明黃色
明色調年輕活潑明朗

明紅紫色—杜鵑花 azalea
明色調的紅紫色活力摩登

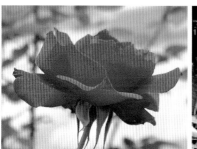

鮮紅的玫瑰花—彩度很高
鮮紅、熱烈的感情

白色的芙蓉—
白色是純潔的象徵

粉紅色的櫻花—春天、喜氣
洋洋的意象

褐色— brown 深色是穩重的意象，
褐色是成熟男士製品的顏色

深藍色 deep blue —是穩重
理性感覺的顏色

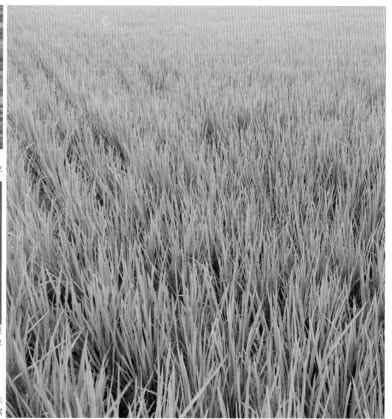

淺綠色—草色 grass green 淺色的意象是年輕，
淺綠的意象是充滿活力的青少年
攝影 photo/ 廖嘉琪

8.4 意象調查—瞭解許多人心裡想法的手段

　　想了解許多人的想法時，可以做心理感覺調查。對一件設計或色彩計畫，如果有對人群心理感覺的資料，在工作上會很有幫助。在色彩學的領域上，許多國家的研究者，都將色彩調查當做很重要的研究工作，色彩意象的感覺、或喜歡不喜歡，不同國家、不同民族、不同信仰，都可能會有差異，所以需要實際資料。根據研究調查，色彩有人類共同的基本喜好，但是另一方面，文化的不同、生活環境的不同，就會有喜好和心理感覺意象的不同。而且年代的經歷、社會情況的改變，都會影響，因此色彩心理的調查，經常有需要研究。

　　●色彩意象的調查—問卷回答的統計，畫出心理感覺的意象圖，可以具體地看出心理感覺的偏向。下面是調查的例子。

鮮紅色、鮮藍色、薰衣草色，黑色的意象調查
用 SD 法調查色彩意象

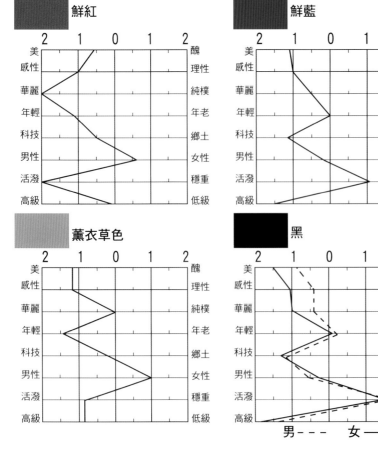

　　最明顯的是紅色覺得華麗活潑，藍色則偏向穩重。藍色偏向高級的方向，紅色這一項則差不多在中央。紅色偏向一點女性，藍色則偏向一點男性。

　　薰衣草色偏向美、感性、年輕、女性；也有活潑和高級的偏向。

　　黑色的回答，男生和女生，美的感覺有一點分數高低。黑色是老或年輕？都不特別，黑色也相當偏向穩重和高級。

鮮紅色美國和台灣學生的意象調查

台灣和美國大學生的紅色 SD 意象圖

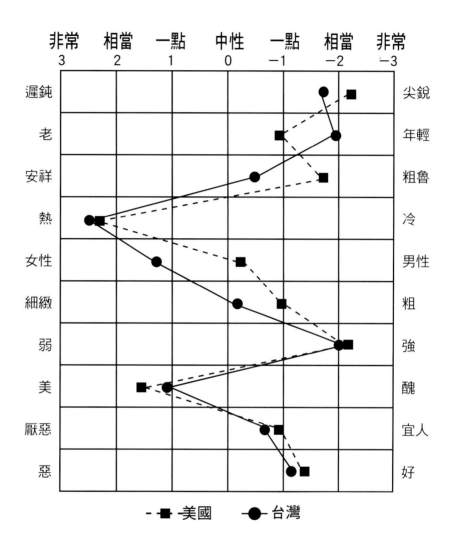

1988年筆者在美國聖荷西大學、長堤大學、台灣北科大、實踐大學調查。

人類對色彩有基本上類似的感覺傾向。這個調查統計的結果，看出大方向都一樣，只是強弱的不同。紅色覺得熱，強得分都很高，台灣覺得年輕的程度，比美國大學生高一點。還有台灣紅色會覺得偏向女性，美國在中央，尖銳、好的感覺差不多。

鮮紅色意象五個太平洋岸國家的調查

鮮紅色

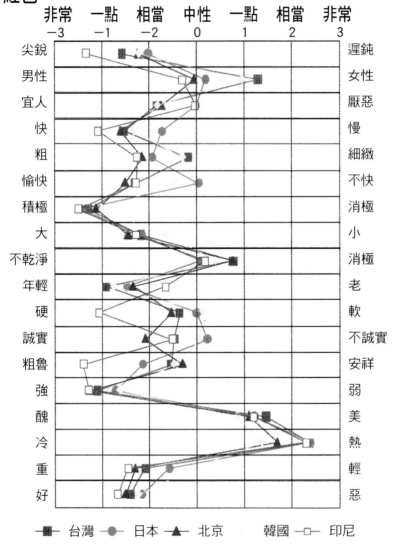

筆者 1996 年做的鮮紅色 5 個國家的意象調查。

　　紅色會偏向女性的只有台灣和韓國。大方向大致一樣，印尼對鮮紅色感覺尖銳、評分較高。又印尼會覺得硬、粗魯，跟他國不同。

　　另外，日本的評分都是比較保守（似乎看出跟民族性文化有關係）同樣的調查，在中國五個城市同時做了，北京的評分都比較大膽，西安和哈爾濱評分比較保守，看出似乎地區文化也會有影響。（調查對象大學生）

●一個心理感覺調查的參考例：（沒有母集團的自由抽樣調查例，僅供參考）

「什麼色會聯想 "聰明"、"愚笨" 或 "贏輸" ？」

這個調查以 18 個心理感覺的形容詞，對應 21 色的聯想（2012）

★調查用刺激：文字表達的 21 色（6 基本色及其淺、暗色，和黑白灰）

★調查用問句：美、醜 、贏、輸、聰明、愚笨、氣質高貴、浪漫、
堅持低俗、快速、純樸、古典、漂亮、放鬆、摩登、好

▲受調查對象：設計系大學生，共 150 人
調查方法：請受調查人，每一問句可以勾選 3 個色彩。
（例如：問句 "贏"，你要勾選哪三個色彩？）

回答的人，每一形容詞，可以自由勾選 1 ～ 3 色

1	淺紅	4	淺橙	7	淺黃色	10	淺綠色	13	淺藍色	16	淺紫色	19	白色
2	紅色	5	橙色	8	黃色	11	綠色	14	藍色	17	紫色	20	灰色
3	暗紅	6	褐色	9	暗黃色	12	暗綠色	15	淺藍色	18	暗紫色	21	黑色

共 150 個就讀設計的大學生，回答了這個調查，其中男性有 76 人，
女性 74 人，統計的結果發現有如下的情形。

聰明、贏、氣質的調查結果

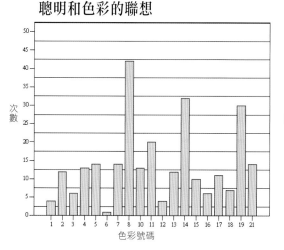

聰明的聯想（左圖），黃色 150 人中 42 人，藍色 32 人，白色 30 人。
愚笨的聯想，暗綠色 35 人，褐色 29 人，暗黃色（橄欖色）19 人。
贏的聯想（右圖）；紅色一枝獨秀，150 人中有 90 人，其次是黃色 52 人。
輸的聯想，灰色 42 人，黑色 37 人，白色 24 人，暗藍色 23 人。

氣質的聯想—男女生不同

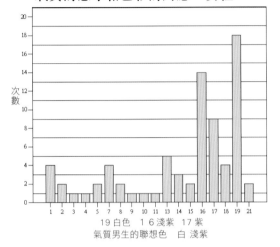

氣質的意象和色彩的對應　男性

19白色　16淺紫　17紫
氣質男生的聯想色　白　淺紫

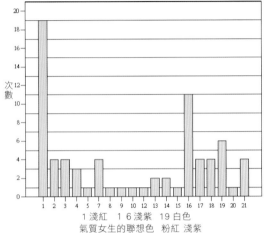

氣質的意象和色彩的對應　女性

1淺紅　16淺紫　19白色
氣質女生的聯想色　粉紅　淺紫

氣質—男生，白色最多，其次有淺紫色、紫色。

氣質—女生，集中在淺紅色（粉紅色），其次是淺紫色。

白色向來是純潔的象徵色，淺紫色是紫丁香花的顏色。女生非常集中在淺紅色，淺紫色則男女生相似。綜合起來，紫色系和白色，比較會聯想到氣質。

這樣的調查有什麼用處麼？如教室或學生用品，有用上聰明、贏的聯想顏色的「點綴」（太大面積不適當），它們都是比較明亮的顏色，不知不覺中會提神；相反地，輸、笨的聯想色，都是比較沈悶的顏色，在學習或做事的環境中，不要受到沈悶的感染總是較好。

●記憶色

看見的顏色，事後的回想，會不會記憶得很正確？在色彩的心理感覺會有"尖銳化"和"平均化"的現象。

舉例來說，"中正紀念堂的屋瓦"的顏色，是什麼樣的顏色？有許多人的回答是"藍色"，偶而有回答"紫色"的。事實上，該屋瓦是由藍色偏向紫色的"青紫色"。

回答藍色可以說是標準化和平均化的回憶，因為藍色總是很普遍的顏色，所以會先想到。回想到紫色的，是特別注意到不是藍色，而有紫色的偏向，所以就比較"尖銳化"地強調了變化。

從前有日本的色彩書介紹過，報紙報導某場合皇太子結的領帶的顏色，被描述的顏色出現共有十幾種。這是說明，回憶的顏色不一定會很正確，應該不能斷定說一定是什麼色，因為色彩的心理感覺，本來就可能會受到感覺

影響的偏差。偏差產生的趨向，和個人的性格、喜好生活經驗有關係。大而化之的人，頭腦裡本來就沒有多少顏色，就會套進自己知道的顏色；對色彩有特殊喜好的人，就比較會受到影響，套進自己喜好的顏色，或者沒有感受到自己喜歡的顏色的範疇，就把它推得遠遠地，產生偏差。

從事設計工作的人，較能正確記憶所看見的顏色，貯藏起來做為自己設計的參考。在頭腦中能回憶較多，較正確的人，是對標準色相和色調的記憶比較深，看顏色時，就對應了標準色的位置。本書貼色票的作業，就提供這樣的功能。

●參考資料 各色彩的意象

色彩意象的感受，會受到文化的影響，材質和面積也會有的影響如下：

　　光滑材質：會產生高級、科技、摩登、細緻等的正面意象（例如絲綢布料）

　　粗糙材質：產生粗獷、隨和、民俗、環保、低俗等的附帶意象（例如棉布）

　　面積適當：會有良好的配色效果；面積過大，會有壓倒性的意象，

　　　　　　　　有時產生負面感覺。

　　○**紅色**—（鮮紅）旺盛的生命、積極、進取、吉利、喜氣、革命、野蠻、恐怖。

　　　　　　（面積大，材質粗糙）容易變成俗氣。

　　　　　　（淺色調的紅）春天、溫馨、高雅、幸福、氣質、女性、少女。

　　　　　　（深暗色的紅）豐富、古典、穩重。

　　○**橙色**—（鮮橙色）豐富的生命力、活潑、危險警告。

　　　　　　（淺橙色）和煦的陽光、溫暖、幸福、親情。

　　○**黃色**—（鮮黃色）年輕、活潑、明朗、聰明伶俐、現代、科技。

　　　　　　（淺淡黃色）柔和、可愛、年幼。

　　○**綠色**— 和平、清新、希望、休憩、大自然、環保。

　　　　　　（淺淡綠）萌芽、生命。

　　○**藍色**— 冷靜、理性、誠實認真、紳士、孤獨、安詳、天空、海洋。

　　○**紫色**—（鮮豔的紫色）高貴、神秘、女性、妖艷、豪華。

　　　　　　（也有可能）生病、不吉利，詭異，心理不安。

　　　　　　（淺淡的紫色）高雅的氣質、高級。

　　○**黑色**— 嚴肅、權威、堅強、高級、恐怖、孤獨、夜晚、死亡。

　　○**灰色**—（中灰、暗灰）樸素、安定、不明朗、摸稜兩可、弱者、失敗

　　　　　　陰沈、不安、憂鬱、抑壓。

　　　　　　（淺灰）高級、帥氣。

　　○**白色**— 純潔、清純、明亮、和平、新娘、醫生護士、沒有心機。

參考資料 國旗顏色的象徵

各國國旗的設計，都有它的來源和表現的意涵。各國國旗的顏色，

紅色使用得最多，紅色大部分都象徵熱烈的感情，愛國的熱血以及對同

胞的愛等。

其次是白色用得多，白色大多用來表示自由或純淨的感情等。

藍色也用得不少，藍色是天空和海洋的顏色，是人類最早認識的顏色，

有廣闊的意象，又有理性平等的含意，藍色和紅色、白色一起搭配，可以醒

目所以被喜歡，而且國旗中，要太陽、星星，自然地需要藍色的天空搭配。

國旗面比例的不同；瑞士很特別是 1：1，英國是 1：2 比較長，美國則

是 10：19，靠近 1：2，德國是黃金比，其他都是 3：2

★下面介紹一些主要國家的國旗

美國：
常簡稱星條旗，紅色條表示獨立時
最早的十三州 50 顆星代表 50 州。

英國：
英國是由英格蘭、蘇格蘭、
威爾斯等合併而成的，圖案是
由合併的地區的意義形成的。

法國：
法國的藍白紅是對應，法國大革
命時提出的口號，「自由、平等、
博愛」的象徵意義。

義大利：
義大利的國旗色，原模仿法國藍
白紅當統一運動的象徵，後來用
綠色象徵美麗國土，白色是雪，
紅色是愛國的熱。也稱有自由、
平等、博愛的意義。

德國：
黑、赤、（金）三色的由來是，19
世紀初，和拿破崙作戰的學生義勇
軍的軍服，黑色披肩、紅色肩章和
金色鈕釦的顏色，當做自由和統一
的象徵。現在這黑、紅、黃三色，
當作勤勉、熱情、名譽的象徵意義。

日本：
明治維新之後才參加國際社會
的日本，開始制訂國旗時，當
時想的是位在太陽出來的最東
方，所以就最簡單地決定白底
的一個太陽，變成很特殊簡單
的國旗。

沙烏地阿拉伯：
綠色是回教神聖的顏色，白色
的寶刀象徵不惜發動聖戰，
來捍衛伊斯蘭與國家的榮譽，
白色也代表了純潔。

俄國：
白色是真理的象徵，藍色代表
了純潔與忠誠，紅色則是美好
和勇敢的標誌。

中國：
紅色象徵革命，黃色的五角星在紅
地上「顯出光明」，五顆五角星象
徵人民大團結。（資料／基維百科）

西班牙：
被稱為「血和金的旗子」
黃色是帝國、紅是防衛國家流
的血。普通民間使用時，不加
皇室的象徵圖。

瑞士：
旗面的比例是正方形的 1：1
紅色象徵主權，十三世紀就留
下來的紀錄是：紅色的盾牌和神
聖的白色十字。

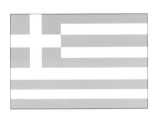

希臘：
海洋國家的希臘，藍色是海
白色是天空，白色十字對希臘
正教的信仰和由土耳其爭取獨
立時，使用的旗幟圖案。

清純年輕的意象

k0 白	b12 明綠	b10 明黃綠

p2 淡紅	lt2 淺紅	lt10 淺黃綠

lt8 淺黃	b10 明黃綠	v12 鮮綠

p2 淡紅	k0 白	lt4 淺紅橙

lt2 淺紅	lt10 淺黃綠	v12 鮮綠

k0 白	k0 白	lt10 淺黃綠

lt20 淺青紫	p20 淡青紫	lt12 淺綠

v9 鮮黃綠	p8 淡黃	v10 鮮黃綠

lt20 淺青紫	k0 白	lt18 淺藍

可愛、柔和

p22 淡紫	p4 淡紅橙	p12 淡綠

p24 淡紅紫	p4 淡紅橙	lt2 淺紅

p22 淡紫	lt10 淺黃綠	lt20 淺青紫

p10 淡黃綠	p22 淡紫	p2 淡紅

p2 淡紅	p8 淡黃	p12 淡綠

p22 淡紫	k0 白色	p24 淡紅紫

p4 淡紅橙	lt8 淺黃	p10 淡黃綠

p24 淡紅紫	p20 淡青紫	lt8 淺黃

lt6 淺黃橙	lt20 淺青紫	lt12 淺綠

氣質、高雅的意象

v20 鮮青紫	b24 明紅紫	s20 強青紫

v19 鮮偏紫藍	lt20 淺青紫	v20 鮮青紫

v21 鮮青紫	v22 鮮紫	b22 明紫

k100 黑	v24 鮮紅紫	b24 明紅紫

dp24 深紅紫	dp20 深青紫	lt24 淺紅紫

sf22 軟紫	v22 鮮紫	b22 明紫

dp2 深紅	dp20 深青紫	b22 明紫

v2 鮮紅	K100 黑	lt24 淺紅紫

第九章 色彩調和─正統及創意

●介紹傳統的色彩調和理論及工具
●依據想要的色彩意象，尋找適當配色效果
●以正統的調和訓練為根基，發展有創意的新配色

9.1 色彩調和理論前言

通常一般認為配色如果給人有「好」的感覺，就會講有「調和」。長久都認為配色調和的要件，就是搭配色間，要具有秩序性的關係。

這就是「秩序就是美」的想法，這是西洋希臘以來一直廣泛地被公認的觀念。著名的希臘數學家畢塔歌拉斯 Pythogoras，用可以撥動發聲的弦的長短比例關係，說明秩序的調和關係。他說"弦的長度如有適當的比例，發出來的聲音就會形成和音"。許多依色彩調和理論製成的色票集，版面的色票都排列成很有秩序的構成，並引導使用者，按照它的秩序選色，搭配就可以得到調和的配色。可以舉出來的有：德國奧斯華德 Ostwald 色彩體系，這是以嚴密的秩序構成的色彩體系，其色票集的排列可以當調和選色之用。曾經相當受歡迎，但是這個奧斯華德的「色彩調和手冊 Color Harmony Manual」已經絕版。

瑞典 NCS 自然色體系如同奧斯華德，其色票集具有嚴密的色彩系統，可以當按照秩序選色之用途。

日本色彩研究所的 PCCS 實用配色體系，以色調 tone 的秩序，提供色彩計劃選色之用。

色彩之搭配，「調和」固然重要，但是現代計畫色彩搭配時，也應跳脫人人遵循的規則，不囿於傳統，具有獨創性，有創意，甚至「不調和」的配色，有時可能反而引人注目，出奇制勝。當代的藝術創作，有不少這樣的例子。

後現代主義的設計，更是脫離現代的合理主義，有很多故意出人意表，不按牌理出牌的設計。單就配色而言，建築物，工業產品設計的配色，每每就故意挑不協調的色彩搭配。後現代主義將合理主義，看做已經「膩了 boring」，這是色彩除了會搭配得調和協調之外，也要有創意眼光的緣故。

◆色彩搭配要求的成效，可以大分下列的三類型。

(1)正統和諧的色彩調和─穩定、安詳、柔和、正式的配色效果。

（傳統色彩調和理念的配色）

(2) 創意、顯眼的色彩搭配─強烈、動態、活潑的色彩搭配效果。

（強調個性、與眾不同，出奇制勝策略的色彩計劃）

(3) 適度活潑的色彩調和─有活潑動感，但不強烈的溫和配色效果。

（遵循傳統色彩調和理念，顯示活潑年輕活力效果的配色）

◆補充知識：

　　畢塔歌拉斯 Pythogoras 的和音實驗：在 google 以 Pythogoras music and space 搜尋，可以找到 harmony and proportion 的頁面，會出現如下的幾組畫面，用滑鼠點它，會分別發出各弦的聲音，然後再一起發聲，可以聽到和音。

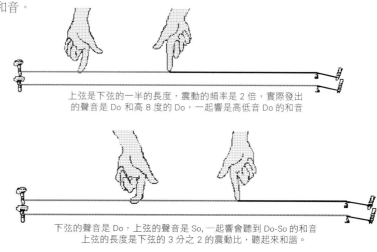

上弦是下弦的一半的長度，震動的頻率是 2 倍，實際發出
的聲音是 Do 和高 8 度的 Do，一起響是高低音 Do 的和音

下弦的聲音是 Do，上弦的聲音是 So，一起響會聽到 Do-So 的和音
上弦的長度是下弦的 3 分之 2 的震動比，聽起來和諧。

　　●文藝復興的著名畫家拉斐爾 Raphael，畫優美聖母的畫面最著名。他喜歡用紅綠，黃藍的對比色的搭配，他認為對比色是色彩感覺的兩端，搭配起來可以互相補償而得到平衡。下圖拉斐爾的兩幅畫，都可以看到對比搭配的紅、綠、黃、藍的用色，

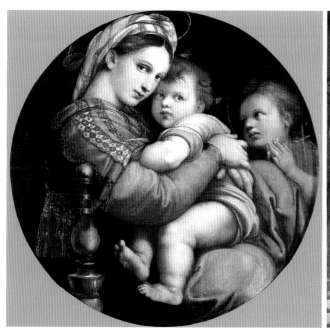

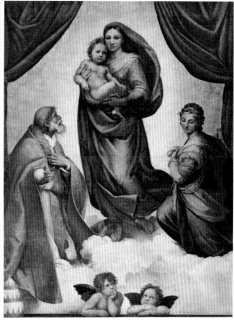

● 19世紀法國的化學家舒弗勒 M.E.Chevreul（1786-1889），具有多年指導國立染色及織布廠工作的經驗，他的著作《色彩和調和的法則》，介紹好的配色例，是現代第一本教色彩調和的書，也成為當時的印象派畫家們很好的參考。

● 色彩調和的常識：在美國國家標準局服務多年，處理色彩有關事務的賈德（D.B.Judd；1900-1972) 博士，整理各種色彩調和論的要點，提出四點一般常識的配色調和通則。

　　（1）秩序的原理（具有一定規則的色彩）

　　（2）熟悉的原理（親近性的原理）

　　（3）類似性的原理（共通性的原理）

　　（4）清晰的原理（不模糊不清配色）

他認為搭配的顏色，相互間如果有某種秩序的關係就會調和。這也就是「秩序就是美」的原則。人類向來居住在秩序運轉的宇宙，春夏秋冬和白天晚上，人的呼吸脈搏，也都是有秩序地反覆的，對於這樣的規律性，就比較會自然地接受。設計上說明「美的原理」談到的對稱、反覆、比例、統一等，也都不外乎秩序性的原理。許多考慮色彩調和用的色票集，就是根據秩序的原則編定的。

關於熟悉的原理，賈德說：觀察自然得到的色彩，可以當做色彩調和的用色原則。這也是一般的常識，人們對接觸久的事物，習慣了就會接受。大自然的美景是人人欣賞的，所以模仿自然環境的色彩搭配，也容易被喜歡。居住在熱帶的人，因為熱帶自然環境的色彩，從陽光到花鳥，色彩都比較強烈，所以這些地方的人喜好的用色，都比較強烈。居住溫帶的民族，傳統上用色比較含蓄。

一種新時尚流行，剛出現的時候，往往不會馬上被接受，新奇服裝的流行，髮型、染髮，開始時還可能被排斥，但是時間久了，「看慣了」之後，也就被接受而變成流行，這也是熟悉的原理。

關於類似的原理，色相環上鄰近的顏色是類似色，類似色的搭配會覺得自然，不會覺得突兀，也就容易被接受。

關於清晰的原理，就是色彩搭配在一起，不要模糊不好分辨。模糊不易分辨的顏色搭配在一起，眼睛看了會不舒服；相反的如果搭配的顏色，相差很大，眼睛會覺得「暈眩」有點頭暈的感覺。搭配在一起的顏色，明暗、彩度、色相太相近，容易產生模糊不清的情形。著名的夢—史本塞 Moon-Spencer 色彩調和論，將這情形稱為 ambiguity(模糊、曖昧)，列為不調和的配色。

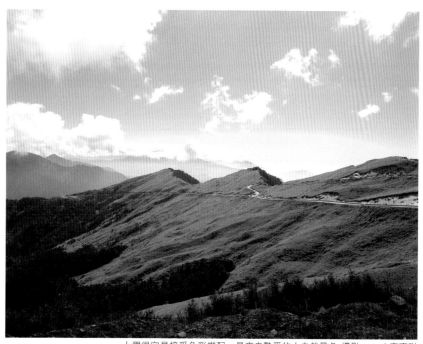

人們很容易接受色彩搭配，是來自熟悉的大自然景色 攝影 photo/ 廖嘉琪

9.2 本書調和配色工具

★第一章到第六章，貼完 12 色相及 12 色相環作業，

就具有實用調和配色工具

●同色相內找調和配色的方法

同色相的配色，很容易調和。只要兩色不要太相近到分不清，就可以

得到很有統一性的調和。下面是綠色相面和紅紫色相面的例子。

★任何色跟白色搭配都容易調和，增加清新的意象。

●由色相環找配色的方法

　　要活潑的感覺，找對面的顏色；要溫和的意象，找鄰近的顏色搭配；要有個性的感覺，找跳過 2 色成相差 90 度角的顏色搭配。（傳統的色彩學書，都會反對這樣的配色，但是現代這種配色法，反而被覺得比較特別有個性。）

　　下面的 2 色相環是明色調和深色調色相環。第一章到第六章，貼完作業，就一共有 12 種色相環可以做找配色的工具。

　　★由淺淡的色相環配色，得到柔和的感覺，

　　★由彩度高的鮮色調，強色調色相環的配色，得到活潑、年輕力壯感覺的效果。

　　★深暗的色相環，得到穩重感覺的意象。彩度低，比較灰色的色相環，得到含蓄、環保意象的配色感覺。

9.3 奧斯華德 Ostwald
「色彩調和手冊，Color HarmonyManual」

奧斯華德色彩體系以嚴密的秩序系統構成，排列的每格顏色，都可以計算純度，明暗系列的排列，以黃金比例為基礎構成。雖然奧斯華德得過諾貝爾獎，但是他自己認為他建立的色彩體系，可以讓人們很容易地得到色彩的調和，才是對人類的貢獻。美國一家大紙器公司 CCA，1946 年將奧斯華德色彩體系出版為《色彩調和手冊 Color Harmony Manual》除了自己公司可以用之外，公開出售，對業界及色彩工作者幫助很大。

現在色彩調和手冊已經絕版，但是奧斯華德色彩體系，系統化有秩序的配色理念，還是繼續被重視，早期購買《Color Harmony Manual》的人，也繼續應用。

這本手冊的使用方法是，每頁排列的色彩，只要在直線關係上，挑出來使用都可以調和，因此很容易選色（如下圖）。

The Ostwald system

white — decreasing whiteness

等白系列

full color

grays

等黑系列

decreasing blackness

等純系列

black

© 2010 Encyclopædia Britannica, Inc.

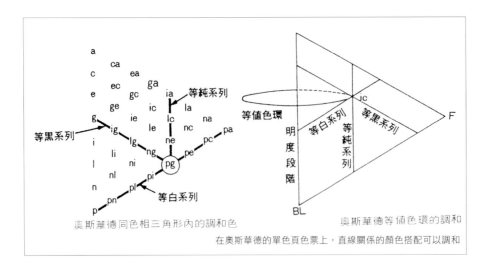

奧斯華德同色相三角形內的調和色　　　　　奧斯華德等值色環的調和

在奧斯華德的單色頁色票上，直線關係的顏色搭配可以調和

等黑系列(a 表示黑量)、等白系列（p 表示白量）以及等純系列（垂直線上的位置，純度都一樣）。「等值色環」則是各色相，相同位置的顏色構成的色相環，可以從 "同位置的顏色" 同的白量和色量的顏色，排成的色相環找調和色。

9.4 夢—史本塞 Moon-Spencer 色彩調和論

「夢—史本塞色彩調和論」是美國麻省理工學院 MIT 的 Parry H. Moon (1898 - 1988) 教授和夫人 D. E. Spencer，於 1944 年發表在「美國光學學會」的色彩調和論。這個色彩調和論建立在曼色爾色彩體系，他們兩位的背景都是理工，調和論的內容，都用數值表示各種調和不調和的規範，內容包含三部分：

1. 古典的色彩調和的幾何學形式

2. 色彩調和的面積

3. 色彩調和適用的美的尺度

$$M = O/C \quad Measure = Order / Complexity$$

美度＝秩序性／複雜性

秩序性高，複雜性低，美的程度就比較高。

美度公式所表示的是，分子的秩序性 O 越大，分母的複雜性 C 越小，美度 M 的值就越大

Moon-Spence 色彩調和論，扼要用文字整理如下：

1. 相配的 2 色相，不可太接近到分辨不出差異，這樣就構成模糊不清的關係（英文原文是 Ambiguity 曖昧）（下右圖左右窄尖黑扇形）

2. 兩色的關係，不是類似，也不是對比，是第二種模糊，不調和。（下右圖，寬黑扇形）

3. 同一色相的類似色及對比色較易調和。

4. 同一明度的配色不好，明度差具有對比關係（明度差 3 以上）較易調和，但是明度差太大，會形成眩暈不好。

Moon-Spencer 的色彩調和論，很著名，但批評也多。例如 "美的感覺" 在各人的心中，不能用這樣簡化的「科學尺度量測」。另外，用數值表達各種能不能調和的規範，對一般人來說非常抽象，只有擁有色彩儀器的研究機構，偶而會試探這個調和理論的成果，一般則無法實用。（唯重要的色彩考試，還常有此考題，因此本書才介紹）

將 Moon-Spencer 色彩調和論以視覺化的方式，筆者製作了下面的工具表示。

下面右圖在 Munsell 色票 5R 上，放置可移動的半透明套紙，中央圓圈位置的顏色，和沒有打 X 的位置就可以調和。右圖是在 Munsell 色票集 40 張色相中，先由各張抽出明度 5 的 40 張色票，製成一色相環，然後套上可旋轉的紙板做成。這張同明度的色相環上，中央細條位置的色相，和左右白色範圍可調和，黑色部分的色相不調和。（這樣的工具不具實用性，左圖是在曼色爾同色相頁上，中央黑點的主色，周圍打 X 位置的色與黑點色不調和。不可能有同明度的色相環可供選色）

同色相上，找可調和的顏色

同明度的色相環上，表示可調和及不調和的範圍
（白可以，黑不好）

9.5 日本色彩研究所 PCCS 實用配色體系

日本色彩研究所甚早成立，也曾建立獨自的表色系統，但是不能跟世界接軌，反而產生不便，後來參考德國的奧斯華德和美國的曼色爾色彩體系，1960 年代研擬一種獨特而且以實用為目的的色彩體系，稱為 Practical Color Coordinate System 通稱 PCCS。現在，日本要取得色彩師執照，都必定會仔細研讀怎樣運用在實用配色上。

（本書第一章到第六章的作業是參考 PCCS 體系，實用化找調和配色的作業）

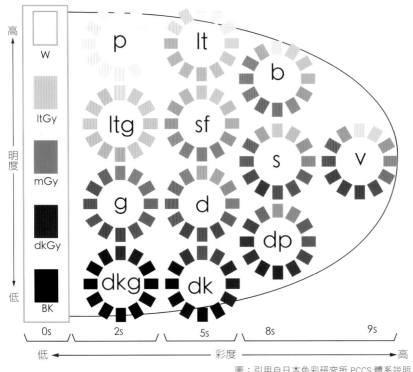

圖：引用自日本色彩研究所 PCCS 體系說明

9.6 其他的色彩調和主張及工具

　　日本經營色彩相關事業的大日精化工株式會社，該會社在網路上標榜的口號是"以色彩開拓未來"。商品有顏料、合成樹脂、纖維著色、塗料、表面處理、天然高分子、印刷、情報、電器、色彩技術等。他們自己創立一套色彩體系，類似奧斯華德體系做色彩調和工具。也設置"色彩企畫中心 Color Planning Center"，推廣色彩知識，以及從事色彩技術服務的業務。（註：可在網頁上查閱，筆者曾去訪問，也認識規劃的學者。）

　　日本塗料工業標準色樣本集，稱為日本ＡＢＣ トーン·システム（Tone System），是日本塗料工業發行的色彩樣本集，事實上編定成可以找調和色的色票集。分 10 色相，各色相頁除 5 階段的灰色外，有彩色票依秩序排列 19 色調的顏色，因此可以根據秩序挑同色相的調和色，不同色相間調和色之選擇，則須類似奧斯華德等值色環的方法。本色票集的特色是，有一排 6 色的"近似灰 off neutral"，非常合乎塗料用色的實際用途，這個色票集 1999 年推出，需求量一直很大。（註：上述之資料可由 google 查到）

　　日本、美國都有不少私人工作室以指導配色方法作為業務。又日本在職業能力上，有分一、二、三級的色彩資格考試，有關色彩調和理論及指導配色的補習班相當興盛。

穩重、力量的意象

dp22 深紫	dp14 深青綠	dp18 深藍

dk12 暗綠	dkg12 暗灰綠	g18 灰藍

k80 深灰	k90 暗灰	k100 黑

dk24 暗紅紫	dp16 深青	dk10 暗黃綠

dkg4 暗灰紅橙	dk18 暗藍	dk6 暗黃橙

dkg2 暗灰紅	v2 鮮紅	dk18 暗藍

k100 黑	dp2 深紅	dk2 暗紅

d22 濁紫	d16 濁青	dk4 暗紅橙

dk18 暗藍	dp18 深藍	dk14 暗青綠

k70 深灰	k50 中灰	k80 暗灰

大自然、環保的意象

ltg4 淺灰紅橙	p4 淡紅橙	g3 灰紅橙

dp4 深紅橙	sf4 軟紅橙	k60 深灰

v10 鮮黃綠	sf10 軟黃綠	d10 濁黃綠

d12 濁綠	sf12 軟綠	v12 鮮綠

d4 濁紅橙	d8 濁黃	d10 濁黃綠

sf12 軟綠	lt8 淺黃	dp8 深黃

ltg10 淺灰黃綠	ltg2 淺灰紅	ltg18 淺灰藍

dk8 暗黃	d8 濁黃	d18 濁藍

第十章 設計的色彩計劃

●色彩計劃的任務—

　　選出最適當的配色，成功達成所要的色彩表現目的。

●色彩計劃的表現，要依設計目標的設定，要美、要溫馨高雅、要年輕活潑、要現代摩登，或故意要標新立異「醜」，以吸引注意，都要靠色彩計劃發揮，配色除了知道怎樣調和之外，也要知道怎樣故意不調和。

●本書六、七、 八、九章，內容有：色彩文化、色彩的視覺效果。色彩心理效果，親自貼色票做成一本色彩調和色票集，都是執行色彩計劃時的重要基礎。

●觀察各種不同設計的產品色彩實例，學習既有的色彩計劃智慧

10.0 色彩計劃的步驟

　　1 清楚目標— 2 決定意象— 3 色彩設計—
　　4 實施— 5 考察成效— 6 檢討回饋

　　◆清楚目標：瞭解是什麼設計和什麼目的之色彩計劃？景觀設計、建築物、辦公室、工作場所、商店、家居室內、工業製品、商品包裝、廣告看板、招牌、企業形象 CIS、服飾、工藝品、觀光禮品，種類不同，強調的色彩表現重點不同。

　　訴求對象是什麼樣的人群？給什麼人看的？想要得到好感的對象是什麼族群的人？一般大眾、年輕男女生族群、女性族群、男士、某種職業的族群，對應的族群不同，喜好不同，要完成的構想不相同。

　　◆決定意象：已經瞭解設計目標，就可以開始做色彩計劃的構想。基本上，色彩計劃的結果會希望給人好感、誘導看的人喜歡、贊同、或採取購買的行動。

　　有時候，色彩計劃故意很大膽前衛，雖不美觀，但是目的在引起注意，給人深的印象會記住它。在這些考慮之後，才決定色彩計劃要呈現怎樣的色彩意象。

　　可能讓人覺得年輕活潑、或可愛、氣質好、摩登、正式、純樸、或出人意表，甚至故意配色不協調、醜、與眾不同給人印象深刻。

　　藝術領域上，非常著名的達達派杜象 Duchamp，他以毫無意義的「Da Da 達達」當作品主題，挑廁所便器當展品，他故意要人們厭惡、不會產生一點美感，結果引起譁然的議題，讓人注意到他的藝術主張，如此作風讓杜象一舉成名，成為後來藝術史上有名的達達派領袖。

◆色彩設計：要表現的意象決定之後，需要選擇可以達成這個心理效果的顏色，本書前面的幾章解說各種色彩效果，可以再查閱參考（本書八章，色彩的心理感覺），在腦中醞釀色彩，應該對照系統化的色彩組織，構想怎樣配色（本書九章可參考），也可查閱他人的設計案做為參考。

◆實施：色彩計劃決定的顏色，就要實際做出來；將所要的配色，傳達給製作的人，這時需要色彩傳達用的樣本，可以用標準色票當色樣指定，本書所附的色票色，也可剪下當樣本交給業者，如果是印刷業者，本書的色票，各有正確的 CMYK 值，可將 CMYK 值正確印刷，也可以用色數更多的 Pantone 色票（有紙面和布面）剪撕下來當傳達的色樣。它的色票集有約 2300 色，也比較容易找到所要的色樣。

在台灣已有開發屬於台灣特有的染整色，有 8 萬色的色彩系統，如由此色樣集指定色彩，布料染整正確度高，效率快（許雲鵬創製，可洽詢財團法人紡織產業綜合研究所 TTRI，新北市）。

◆評估成效：色彩計劃實現以後，由觀察或聽取意見，可以知道成效的情形。如果是很重要的色彩計劃案，需很正式知道大眾的反應，可以設計問卷做調查，由統計分析得到更仔細的意見反應可以做為參考。

◆檢討回饋：色彩計劃經評估後的結果，做為以後工作的參考。

10.1 城市及景觀的色彩

建築物和行道樹是重要的都市景觀色彩計劃對象。都市是生活的大環境，都市景觀如能有良好的色彩計劃，可以讓生活空間的品質提升。

●懷念的建築色彩

紅磚建築是傳統上正式和地位的象徵，信仰中心的廟宇、富裕人家或正式的商店街道用紅磚蓋成，而現代的高樓大廈用鋼筋水泥，一塊一塊堆砌的磚塊已經不能適用，但是紅磚建築會引起思古幽情。

深紅色在色彩意象調查，深紅色會讓人覺得穩重及富裕的感覺。

台北林安泰古厝

台北龍山寺

建築物是長久存在的，最早的建造計劃，就決定了建築物外觀，而事後的外觀，則需要由使用者的維護。較新建的公寓，由委員會制訂公約，藉以維護外觀的美觀。有些商圈有共同的招牌規定，盡量做到整齊和秩序的美。

　　早期各自興建較舊公寓，必定相當不整齊，一方面也考驗住戶的生活美學觀念，但有些是實際的需要，例如為了安全加裝鐵窗，同時為擴大使用空間，有些鐵窗往外突出，這樣就更加雜亂了。

　　整齊是美觀的基本要素，但在無法有整齊的條件時，可以進行大膽的色彩計劃，也是一種反敗為勝的作法，故意強調變異性，每戶外觀彩繪強烈的色彩，突顯整體色彩琳瑯滿目，這樣反而形成社區特色。如果社區協調，也可分配彩虹系列的顏色，順次上彩，或許還獲得「彩虹社區」的美名。

2鮮紅　4鮮紅橙　6鮮黃橙　8鮮黃　10鮮黃綠　12鮮綠　14鮮青綠　16鮮青　18鮮藍　20鮮青紫　22鮮紫　24鮮紅紫

　　舊金山有山有海，是景觀被稱讚的優美城市，舊金山西邊面海的小山丘上，有一排維多利亞式的房屋，整齊美觀，是觀光客喜歡的景點。

美國舊金山小山丘上的維多利亞式建築

　　愛爾蘭首都都柏林 Dublin 的郊區，有很特別的景觀；他們喜歡各家彩繪自己門的顏色形成特色，變成觀光的特色之一，他們還編輯一百個不同顏色的門，做成觀光海報出售。

愛爾蘭都柏林有特色的門

墨西哥山城多彩民房　攝影：劉紅伶

　　法國首都被形容為浪漫花都巴黎，巴黎雖然是繁忙都市，但他們的住宅有維持雅致品質傳統文化，注意整體環境協調。建築外觀常是淺淡溫和色，新蓋建築不求搶眼，而是力求與古老建築協調，窗子整齊統一，沒有各自為政的鐵格子或凸窗陽台，展現平實亦營造，可以休憩雅緻的住宅氛圍。

　　左邊公寓，窗框上有一點裝飾浮雕，窗子有黑色鑄鐵欄杆，整體構成和諧典雅意象的外觀。在巴黎家家戶戶的窗戶和鑄鐵欄杆，即便年久更新，也需更換與原來顏色樣式完全相同的，以維護整體美觀。

●行道樹的植栽

　　行道樹植栽是都市景觀色彩計畫重要對象。行道樹有雙重功能，可以淨化空氣、又可增加美觀。行道樹的綠葉，可以過濾灰塵顆粒、又可行光合作用吸收二氧化碳製造氧氣，對地球減低暖化有貢獻，還可以選擇喜歡的開花

或變葉的樹種，產生美觀的效果，行道樹是都市景觀色彩計畫很重要工作。

在台灣已有不少都市或鄉鎮，有相當成功的例子。配合亞熱帶的台灣氣候，有很多可以發揮的樹木，請植栽專家協助，研究適合的樹種屬性和色彩效果。

在台灣可以看到的，例如終年長綠的樟樹，形成美麗的綠色隧道。小葉欖仁冬天落葉，春天冒出嫩葉新綠賞心悅目，楓香葉子冬天變紅，春天新綠菩提樹的樹葉乾淨清新，台灣欒樹開花由黃變紅再變成褐色。羊蹄甲、洋紫荊，花型很像，但是一個在春天開花，一個在秋天開花。種植木棉是很成功的例子，台北和鄉間都有。開花火紅的鳳凰木是台南的市花，五月開花，正是學校的畢業季節，"鳳凰花開時"是熱情或感傷的形容詞。台灣南部有種植椰子樹當行道樹的，讓遊客感受到熱帶的氣氛。

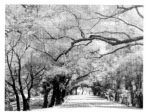

南投縣集集的樟樹綠色隧道　台中綠川粉紅的風鈴木　日本也注重行道樹，秋冬的銀杏

 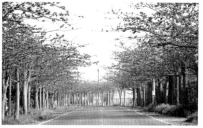

高雄市由黃花變紅的台灣欒樹　　　　雲林縣崙背木棉行道樹

台灣欒樹黃花　　樟樹　　木棉花朵　羊蹄甲 春天開花　豔紫荊 秋天開花

楓香　　楓香已變紅葉　　　椰子樹　　　鳳凰木　　　菩提樹

10.2 建築及室內設計實例

採大自然的環境，成為色彩計畫的一部分

本書的讀者，或許有人的志向是建築或室內設計，這裡介紹的實例，提供做為很好的參考。

●「罩霧・晴」私人住宅（設計 吳一志）

本例台灣的 Discovery 曾報導。

這是設計師吳一志把老舊的房屋，注入「人的生活」的理念，設計修繕的例子，受到多人讚賞，相關系所的學生常來參觀，感受氛圍。媒體發現加以報導。

（設計師自述）沉睡 25 年後終於甦醒的房子～留下老房子的骨架，重新填肉換皮，以自行混調的塗料為房子更上新衣，以漂流木、鋼筋、黑鐵搭配創新工法，讓老房子如舊似新、低調而充滿生命力。

設計者企圖從空間裡遺留下的痕跡拼湊出遙遠的記憶，在這個曾經失落的空間裡，用交織的情感記憶將其再一次串起。建築物與道路的中介空間設置一座淺水景觀池，留下部分的水池木棧道與小綠帶，讓破除實質圍籬後的空間，仍保有地景上的界定與接近時心境的轉換。由水池長出的輕巧鋼構梯，往二樓連接由露臺往外延伸出的一座梯型平台，建築散步可以由此展開。

平台上轉而再以另一座鋼構梯銜接上屋頂，意圖開放分享私人的領域，也進一步創造「共享」屋頂空間。屋頂所能遠眺的山景落日不應只是「獨樂樂」，應該還可以「與眾樂樂」，所以希望在池畔空間游移的同時，可將人自然地引領向上攀升望遠。人愈往高處移動，期待的心情隨之升高，高處停駐寧靜的氛圍反讓人身心自在、沉澱。

屋內「老柚木的生命進行式」建議加屋內佇立一根已有七十餘年樹齡，樹幹有蟲蛀的台灣柚木，只剝除樹皮不做其它處理，讓它佇立在空間一隅。晚間會聽到蛀蟲的蛀聲，或許白天可能會看到新增的圖案。這是試圖找尋其他生命與人的「共生的理想」環境。

改建後

新設置水池及上屋頂的梯子

屋頂平台也歡迎鄰居共賞美景

改建前原建築

獨立的山中休閒居　眺望美景悠然自得

●南庄 楛曦 休閒住宅
（業主 陳老師 設計師 吳一志）

苗栗南庄神棹山的桃牛坪位於海拔 700 多公尺
"楛曦"取其名的意義，在於業主期待這個空間裡，有木、有草、有石、有日暮晨曦，最重要的還有對自己的生命承諾。

重疊山巒遠眺雲氣迅息變幻，
當對面山頭風起雲湧，霧中樹影 別有情趣。

◆（設計師與客戶的對話）

"設計不可能只是單方面的思考，更多應該是您的想法與態度呈現，所以附上的設計圖片，先以這座山林與土地，給我感覺、感知、感動，順勢而為所發展出的，希望先提供您一些參考，後續多聽您的想法以為修正…"。

◆（客戶的滿意）

"不是所有的夢想都來得及實現，如今這個在您歷盡千辛，克服困難，終於完成了我的想望！內心的感動真無法用言語形容"。

"楛曦"對你來說，或許不是個不朽的傑作…但我感謝之心盡在不言中…

設計師自述：「在苗栗神桌山的山腰上，百年老樟樹靜守著桃牛坪，簇擁著滿山的櫻花林，綠草如茵的大地中，一棟輕巧的白色小屋自在座落，這是都市人實踐五二生活的尋夢園。」

大面落地窗收藏山壑風景，創造出移步移景效果，
閱讀 品茶 好友聊天 隨心所欲。

房子脫離地面，讓植被可以在土地上完全覆蓋，可營塑建築物一種輕盈漂浮的自在，也能夠兼顧大雨侵襲時的基地排水性，增強水土保持的功能。阻絕地面的濕氣入侵，增加室內的舒適度。當然，因為山上的蟲、蛇、山羌、野豬偶有所見，也能提供多一道的安全防護。

●動畫飛行館（業主：陳老師 楊老師夫婦， 設計師：吳一志）

（本案例 蘋果日報， 雅虎曾報導）

◆基地及現有建築情況：基地 31 坪，整排 4 層典型老式縱深透天厝建築邊間，面寬 4.8 公尺，深 21.5 公尺。

◆業主的願望；由外地工作回鄉居住，偶動畫教學及創作有成就的一對專業夫婦，回味兒時附近有小溪，可以看到小魚游，日夜有涔涔水聲的情境。

希望老式的透天厝改建後，工作及生活結合在一起，又能就近陪伴父母。

◆建築基地內縮沒有蓋滿，留出空間設置木板平面及水池的庭院，池裡有小魚悠游，池邊種植蕨類植物。並且在清水混凝土的牆面上設置水管，讓水泥牆面經常潮濕，養青苔長在牆面上。

◆房屋正面與傳統的透天厝迥然不同，不用封閉的牆面，空氣流通，採光充足。前部規劃二層，後部三層。牆面用模板灌漿的清水混凝土，留下杉木模板自然的痕跡。

前段挑高的一樓，兼具展覽時自由參觀及座談空間

前庭的清水混凝土牆上掛著
黑鐵雕刻的飛行館招牌

上後段採光天井二樓書房兼工作區
（前段隔二層，後段三層）

由原屬整排老式透天厝之邊間改建，
純樸、溫馨自然的居家及工作室
房屋正面

設置木踏板，綠色草地，小水池

130

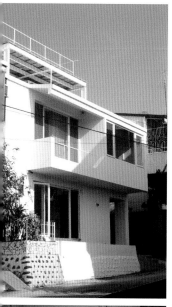

●年輕夫婦的成家圓夢　設計屋頂平台，縱攬八卦山美景
（業主：先生為公務員、太太為小學老師、 一男一女小孩
設計師：吳一志）

地點；彰化八卦山彰師大寶山校區旁

業主的話：好期待在屬於自己的家裡過著生活，而不是花鉅資形成的漂亮樣品屋。找到 40 年的舊房屋， 我們終於成家了！一個有孩子的家庭，期待成就一個叫做「家」的空間。

業主告訴朋友的話：我家的樓梯風景，儘管只有兩層透天，再加上外梯上屋頂的露台，不過數十階的高度，每一個轉折都有變化，每一次上下都有端景。加上與室外的連通感，光線、空氣，還有人，
在其間都有移動的美感…

改建增設了屋頂平台，屋側建構了上平台的鋼構樓梯，步上屋頂就擁有天空，
家人、好友齊聚品茶、咖啡，享受八卦山景。
（業主的話：期待在我家屋頂上所擁有的視野的感動，如今終於成真！）

●在都市創造自然環境的住居
（台北市50坪公寓 設計住家 設計師 陳壽美）

住在城市的人，雖然生活機能較方便，但是平日接觸不到大自然，於是在樓頂設置庭院：有垂柳的水池，循環落水的潺潺水聲，池裡養錦鯉，水芙蓉漂浮水面，晚上青蛙鳴叫。植栽樹上，天空微亮，白頭翁先聲報曉，八、九點一群綠繡眼一起飛來，忙碌在樹枝上覓食；但帶頭的一隻一叫，一群又立即飛走。朝鮮草空地上，水池旁5、6人可以圍坐的石桌，都是朋友來訪或家人聊天的好地方。

50坪公寓的秋天踩落葉沙沙的聲音，彷彿步在樹林中。

在城市創造綠色環境，不但是自家的休憩空間，對城市美化及淨化空氣都有貢獻。植物的葉綠素吸收二氧化碳，用陽光和水分製造碳水化合物，讓植物成長，也輾轉變成人類食物。珍惜綠色植物，愛護綠色植物，對人類生活有重要的意義。

（本住宅室內綠化及樓上庭院，早期室內設計雜誌，中國時報由不同角度報導過數次）

50坪公寓的四樓頂，讓人忘記在都市中！

●（台北市25坪公寓及屋頂設計 設計師 陳壽美）

台北市南京東路巷內，25坪公寓住宅，兼室內設計工作的陳老師，設計後請工班施工。因坪數不大，客廳與餐廳打造拱門互通使空間寬敞。學生年齡的兩個女兒與父母親對坐，稍墊高的餐廳形成家人談話的空間。客廳以低櫃隔一小面積，垂下竹簾，放置鋼琴，另一牆面設置吊櫃及工作桌，作為當教師的父親工作區。乾燥花掛在電燈下，形成室內溫馨效果的照明。

屋頂建造9坪格子玻璃窗的小屋，其他空地鋪設紅鋼磚，圍牆砌清水磚，上面二排透空斜排構造，牆下周圍植栽環繞，呈現台灣鄉下氛圍。

（本屋主後來搬入更大坪數房屋時，由著名作家三毛購買本屋，她尤其喜歡屋頂庭院，她在著作《鬧學記--ET回家》裡寫"為什麼在台北有鹿港！"就決定買下來。）

修改25坪4樓公寓，以拱門使客廳與餐廳相通

25坪公寓屋頂，清水磚圍牆及植栽

10.3 服裝設計及色彩
本節實例是著名資深服裝設計師 LONDEE 蔡孟夏女士的作品

　　樣式及色彩是服裝美貌的外表，醞讓心中的意象融入，才是服裝的靈魂，外貌和靈魂合為一體，服裝就有了生命。

波斯菊花田 攝影 photo/ 廖嘉琪

和煦陽光下的廣闊草原 攝影 photo/ 廖嘉琪

晴空萬里的海洋 攝影 photo/ 廖嘉琪

優雅的紫藤 攝影 photo/ 廖嘉琪

盛開的薰衣草 攝影 photo/ 廖嘉琪

服飾的色彩計劃以紫色、黃色、淺綠色為主。有紫色黃色穿插和綠色系花樣設計的雪紡質感,呈現女性輕柔嬌美如花的一面;也有以紫色系、深淺不一的新旗袍式風格,及黃色為主、花式為輔的緞面質感設計,此兩款給人清麗典雅的視覺印象。整體的色彩視覺表現,正符合我們色彩計劃,象徵女性如春夏的朝陽,更添幾許百花盛開的嫵媚與風情。

在本書九章,可以看到號碼20的青紫色相,淺青紫色是薰衣草色,紫色是22號、8號的黃色,10號和12號的黃綠色和綠色,和青紫色系,紫色系搭配是對比色的調和。小面積的色彩,增加年輕可愛的意象。

●年輕人的春夏裝—漸層、渲染的綠色—清新的青春

綠色相不同明暗深淺不同的色調,諸如孔雀綠、綠和偏青的墨綠。在服飾的表現上,由淺至深,有以活潑的大自然花朵和葉子相互交映,利用上下對比的方式呈現服飾的端莊與美感;也有以混合暈染的雪紡紗質感,如荷葉般搖擺生姿的柔潤,將綠的清新展現無疑。綠是和平安定的色彩,唯有綠色的光合作用,才能製造生命需要的養分,綠色是讚揚生命的顏色,這裡的用色,更貼合人類的視覺平衡,讓人看了賞心悅目。

12號綠色和14號青綠同色相內不同色調深淺的調和,渲染漸層的色彩除了可以調和之外,更能表現出清柔的感覺。

台北街頭巷弄裡春天的櫻花開 攝影 photo/ 廖嘉琪

●年輕人的春夏裝─春暖花開的粉紅色意象

●粉紅給人感覺是柔和、可愛、嬌羞、甜美等種種印象。如櫻花般的粉嫩嬌滴，想輕輕呵護，如天使般的溫暖無邪。粉紅的層次也分多種，從深至淺，從濃郁至輕巧，都能展現它不同的風情與面貌。

這一系列的粉紅服飾設計，如上述所說，深淺不一，濃淡各異。有表現單一的淺粉紅或單一的深粉紅，以綢緞質感的布料來呈現清麗脫俗。也有兩件分別以深淺程度不同的粉紅色系，有如水墨暈染的色彩和花樣，設計出柔美的質感，完全體現了女性溫柔婉約的善與美。一種色系就可以設計出各種不同的視覺情境，這就是色彩的魅力所在。

本書色相環 24 號紅紫色相，是表現女性氣質的色相，22 號的紫色是鄰近色的類似調合，本件紫色明度較低，形成重點色效果。最右是色相 2 紅色相嬌柔的粉紅，更淡就會稱 baby pink。

左二是鄰近色相的搭配，其他都是同一色相內的調和搭配

年輕人的春夏裝—紫色、青紫的深邃迷人

　　青紫色除了紫的神秘高貴之外，也有藍的深邃迷人。在服飾的表現上，可給予同色調或對比色調的方式來加以詮釋，效果自然也不同。深暗的同色調給人沈穩內斂的印象，中間是青紫色同色相深淺對比色調的調和的兩件式設計，這樣展現了比較活潑俏麗的一面。一樣的色相或色調，在服飾上加點變化和巧思，整體的視覺氛圍就會大大不同，這就是色彩的迷人之處啊！

　　這裡的青紫色和紫色，在本書是 20 號青紫，22 號紫色。在中文的色彩名稱，常用紫色包含這兩色相，但是英文的色名，由紫貝得到的叫 purple 紫色（上左圖），由紫羅蘭花的顏色代表的叫 violet（上中間，最右是已經偏向藍色的青紫色）

鳶尾花

●雍容華貴的仕女秋冬裝

鬱金香

紫陽花

紫色是高貴神秘的代言，彰顯在雍容華貴的服飾上，更顯出它的與眾不凡。沈穩內斂，低調奢華。在服飾的裝點上，增添與深紫相應的色調，如酒紅或墨綠，以及少許的花樣，讓寧靜深沈中微露出俏皮的神秘之感，似乎也是紫的一番情調。

高貴氣質的黑色

　　黑色是色彩的極致，黑色是彩虹光線的七彩全部都收藏起來形成的，所以反而是內藏最豐富的顏色。要表現最高級的感覺，黑色就會被選出來。穿著黑色也可以襯托皮膚，讓膚色更加白皙，黑色搭配其他色，也能不失高雅。

著名小説以黑色表現演出女主角的氣質

　　於小説中最重要的場合，往往讓女主角穿黑色出場。托爾斯泰的著名小説《安娜‧卡列尼娜》女主角安娜，著黑色出現在舞會，襯托出她高貴的氣質，小姑吉蒂驚為天人，並覺得自己多嘴建議過安娜穿什麼顏色來！原是吉蒂一再央求她來參加舞會的，卻使得吉蒂原來盼望的年輕貴族軍官，轉而去追求安娜。

　　有一位實踐服裝系畢業留學美國設計名校的設計師，她雖然也有自己的專櫃，但是自己卻整年穿的都是黑色。另外非常著名的日本服裝設計師山本耀司，愛好使用黑色而有名。

高雅中綻放熱情的秋冬裝

　　東方的紅是富貴與吉祥的象徵，西方的紅是熱情鮮活的代表。紅給人喜氣，也予人激情和滿腔熱血之感，在服飾的色彩應用上，表現讓人驚豔而目不暇給，其整體的雍容和貴氣，最能彰顯紅色相的大氣與隆重。

　　許多色彩體系的色相環，都由這個紅開始起算。雖然色相環是圓形旋轉的，但是光學上，色光是由可視光波長最長的這一端形成紅色（通常會稱"大紅"（本書及 PCCS 体系都是 2 號，印刷 3 原色之一是"紅紫色"，常稱"洋紅"的 24 號）。通常想到顏色，會先想到"紅"。講到"美麗"也自然聯想到"紅"。

10.4 交通工具及機器設備的色彩計劃

近代以來工業製品陸續被開發出來，早期製品只要有新的功能讓生活更方便，消費者即高興接受，享用其功能的方便性。生產者和使用者，不會計較色彩使用。福特 T 是最顯著的例子，老福特堅持性能好，價錢也壓低了，就堅持黑色一色，不在乎還有其他色彩。

現在能生產同樣製品的廠商很多，消費者眼光提高，不止功能追求，心理感覺變成很重要。色彩會引起人們各種不同的感覺，因此色彩計畫是否成功，已經成為製品上市重要的競爭手段。工業化大量生產製品上市，大眾消費者喜好及選擇，成為不能忽視的因素。

汽車的色彩

大眾用的轎車，常會形成共同的流行，同時期各廠牌車子造形及色彩，常常很類似。本來各大汽車廠，自己的造形設計和色彩計劃，都盡量保密，但最後總會產生出相當共同的流行趨勢。

早期講究豪華、高級

在沒有能源危機發生前，尤其美國大汽車公司，以高級、豪華、生活享受的訴求爭取消費者。民眾也期待新車款式發表。很多美國人為了維持身份，追逐新款車一旦新車發表後，即刻換新款車。

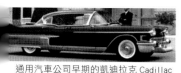

通用汽車公司早期的凱迪拉克 Cadillac

汽車色彩，黑色是尊嚴和高級身份的象徵；所以國家元首，政府高級官員或企業董事長等，由穿制服的司機，開黑色的高級轎車。至於豪華的享受，紅色的敞篷車最能顯示。1970 年代發生的能源危機之後，強調豪華享受的大型車，紛紛消失，變成更務實設計的車種。

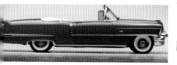

1950 年代的凱迪拉克車款

凱迪拉克是美國通用汽車公司的最高級車款，美國的社會文化，向來鼓勵人人都可以奮鬥提昇身份和財富，通用公司曾用"開凱迪拉克是實現美國夢 American dream!" 做宣傳口號,比擬凱迪拉克是奮鬥成功的象徵。

現代的汽車趨向小型化，強調務實、高科技
其流行色彩以白色、黑色居多

　　汽車顏色的趨勢，塗料公司或汽車雜誌，會發表色彩流行資料。當前色彩的流行趨勢，一般轎車白色系最多，其次是黑色系，然後是銀色、灰色。白色系包含很靠近白色，但是帶有一點色彩，並不是純白的"近似白 off white"，完全純白，會覺得太科技的冷漠，比較沒有親近感。黑色也不一定純黑，並且還會取動聽的名稱，例如 iphone7 的顏色用「曜石黑」的名稱，暗灰色取它的深邃感覺，稱為「宇宙灰 space gray」等。汽車的色彩不僅顏色，光澤的質感也扮演重要的效果。

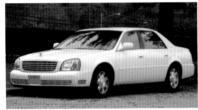

美國通用汽車公司的凱迪拉克　白色

德國賓士 Mercedes Benz　黑色

◆跑車強調快速，紅色、黃色的色彩居多

Alfa-Romeo 愛快羅美歐跑車
造形特殊減少風阻，鮮紅色強調速度感

Ferrari 法拉利跑車
造形和黃色都顯示跑車速度感

日本本田 Honda Cub
是銷售非常好的系列車種

機車的色彩

　　成功的溫和形象小型機車—本田小型機車的經典經驗

　　日本本田小型機車（Honda Cub）的造型和色彩計畫，是配合使用者形象策略十分成功的例子。它的造型和色彩策略都是基本的調和，一直以溫和的紳士、雅致的淑女，和一般人適合騎乘的意象。它用心於廣告策略，改變通常騎摩托車的人比較粗獷的印象，廣告詞曾經用："You meet the nicest people on a Honda"（在本田上你遇到的是最好的人）

　　本田公司於二次大戰後，由「本田技研」小小公司，發展到現在汽車也讓人刮目相看的大公司。Honda Cub 小型機車的造型於戰後多年沒有太大的改變，至今經過 50 多年，賣出的台數 2008 年已經超過 6000 萬輛。交通工具超過千萬輛以上銷售的只有汽車的福特 T，和福斯 VW 金龜子。

白色是為女性的色彩計畫

140

現時最普遍的機車—速克達 scooter

速克達 scooter 由紳士形象開始

二次大戰剛結束後，還不是人人都能擁有汽車的年代，義大利的比雅久 Piaggio 公司推出 "偉士 Vespa" 機車，同時期，也有藍美達 Lambretta 上市，形成流行風潮。

現在雖然各式二輪的摩托車，都通稱「機車，摩托車」，但是用外文溝通時，速克達 scooter 和跨坐的機車 "摩托車 motorcycle motor" 有別。

早期流行的偉士速克達，走紳士形象，表現瀟灑清新的感覺，當年著名的電影「羅馬假期」是騎偉士速克達逛遍羅馬的經典之作。

1953 年上演的「羅馬假期」電影，就是騎偉士 Vespa 機車暢遊羅馬的故事。當時第二次世界大戰結束才數年，一般人擁轎車還不普遍，騎 Vespa 速克達已經是最時髦的紳士形象了。這片的女主角奧黛麗‧赫本得了奧斯卡最佳女主角獎。

二次大戰後二年就推出來，普遍受到歡迎的義大利偉士速
克達 Vespa scooter

復古型的速克達

復古型的速克達，整體的形象類似早期的速克達。雖然現在大部分的速克達都更強調衝勁、活力，和鮮豔的色彩，但是這種復古型的車子，造形比較溫和。色彩計畫除了活潑的紅色之外，就採用單色相和白色的調和，感覺溫和雅致、希望表現的是紳士、淑女的形象。

現時最普遍的速克達型摩托車

2300 萬人口的台灣，摩托車的數量有人口的一半密度驚人，城市屋簷下的走廊，總是停滿了摩托車。交通紅燈停下來，塞滿路口的幾乎都是這類的摩托車。

摩托車現時台灣最普遍的輕型交通工具，因為城市停車困難，只要不必開車就可以辦的事務，個人、帶人、載貨，大街小巷都可以穿梭。

年輕男生，高中畢業上大學，第一件事情，就是要家長買一輛摩托車給他，不論城市、郊區，大學生有騎摩托車，行動自由方便。為年輕人考量的色彩計劃，就要表現強勁，活潑，鮮豔花俏搶眼，甚至有點狂野，這樣合乎年輕衝勁的意象。其他的一般人，可能不會在乎摩托車的意象，而注重實質的用途，或許價錢、動力更重要。這類的摩托車色彩計劃，注重活潑、搶眼之餘，也注意生活美學，不要流於格調低而俗氣。

市區的輕型交通工具，速克達最普遍。色彩計劃，表現年輕、創意、活力和多變，與上舉的本田小型機車及復古型機車不同，在不抵觸基本功能的框架情況，造形可以發揮，色彩計劃更可多樣變化速克達有別於跨坐的摩托車 motorcycle，男女性都方便騎，但輪子較小，較不適合顛簸的路面。

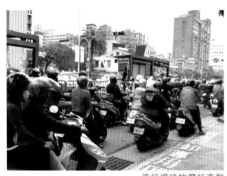

停紅燈時的摩托車群　　　　　摩托車可以在大街小巷穿梭自如

現在時尚的速克達造形和色彩設計是年輕，活潑的意象

跨坐的摩托車 motorcycle

完成一件工業設計供任何人使用的產品，造形設計及色彩計畫，都要考量使用者及使用情境。上段日本本田機車，設定騎乘的人是溫和好人形象，是十分成功的例子。二輪交通工具的機車，有工作為主功能的用途，也有當交通工具兼休閒活動的用途。色彩計畫的構想不同。實用目的用途，平實造形的摩托車，色彩避免太鮮麗，不必顯眼。輕巧活潑為目標的摩托車，就要鮮麗活潑的顏色，更能呈現使用目的的意象。

平實用途的機車和強調輕巧快速及強調個性的機車

摩托車相較於速克達，輪徑較大，避震的懸掛空間也大，載重、耐顛簸、長途、越野都可以適合。下面最左是平實、沒有需要強調特別形象的摩托車，色彩黑色或藍色、暗紅色等單色就可以。由中央的橙色機車，它的意象配合騎乘的人，或許有一群穿運動裝的年輕人，要一起奔馳在蘇花公路，或遊墾丁的海濱公路，享受著他們的年輕時光。這類摩托車適合的色彩，是高彩度的鮮豔色，紅色、橙色、黃色等，這樣就可以表現活潑、快速的意象。

最右邊的一輛車，騎的人需要前傾幾乎爬著。或許騎的是一個喜歡炫耀的男生，當需要穿越車群時，加速油門，穿梭車陣超前呼嘯長揚而去，這種車通常造形比色彩更優先，不要淺淡色調的色彩，因為不想有柔弱的感覺，其他各種鮮色及深色都適合。

平實的摩托車

越野型的輕巧活潑形象的機車

顯現個性的飛馳機車

長途跋涉的蘇花公路　攝影 photo/ 廖嘉琪

碎石顛破的探險地形　攝影 photo/ 廖嘉琪

穿梭林間的幽靜山路　攝影 photo/ Fang

重型機車—真正顯示力量和速度的機車

　　哈雷騎士都以哈雷為傲，美國哈雷機車是騎士引以為傲的重型機車代表，如再加上客製化，造形和色彩可以表現出獨一無二的騎士自己的風格，會受到矚目，而更加有自信，美國的機車騎士，擁有哈雷又客制化是許多人追求的目標。

◆蘇 FAIRING FACTORY 公司客制化改裝，稱為 Bagger 種車款和色彩。

　　台北工專工業設計的畢業校友蘇紀善，目前在美國，任美國加州哈雷改裝配件公司的執行長 CEO 兼設計師，他的公司致力於哈雷頂級車款的客製化、配件研發與製造，並與美國改裝教父 ARLEN NESS 協同設計客制化配件，在改裝界取得好名聲。下面是他設計改裝的造型及色彩豐富的作品例。

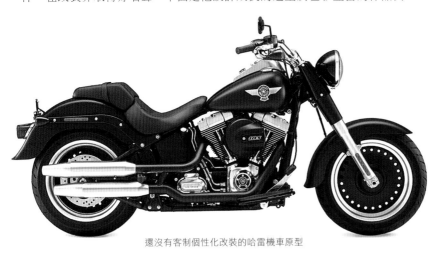

還沒有客制個性化改裝的哈雷機車原型

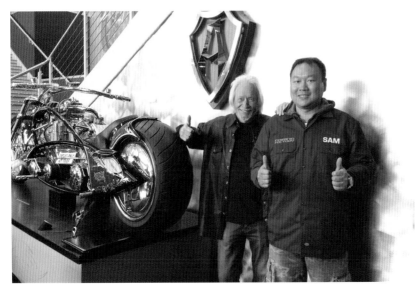

蘇設計師和改裝的哈雷機車

蘇：哈雷有小、中、大及特大，排氣量等 5 個等級的車款。我做的是最大的 Touring 系列車款，因為有帶左右箱子，叫做 Bagger 風格。做改裝件，此種機車稱 custom bagger 客制化帶箱車（主體是哈雷車，由它客制化設計）。很多機車時尚雜誌，都有登我的改裝車。

穿越曠野筆直的美國高速公路　翻山越嶺車輛稀少，正符合重型機車奔馳的公路

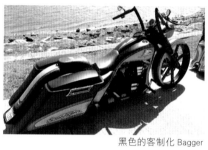 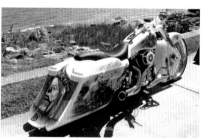

黑色的客制化 Bagger　彩繪的客制化 Bagger

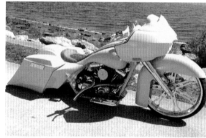 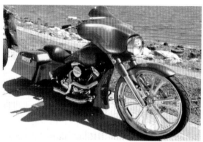

黃色的客制化 Bagger　橘紅色的客制化 Bagger

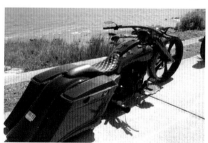 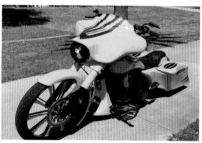

紅色的客制化 Bagger　青的客制化 Bagger

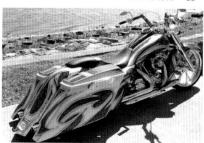 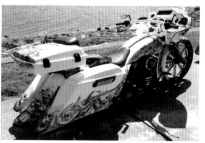

獨特圖案的客制化 Bagger　彩繪客制化圖案的 Bagger

145

★設計要融入使用者的生活型態：筆者認識的日本最著名設計機構 GK，這個設計機構是日本 YAMAHA 機車合約的公司，對機車的設計很有經驗，但它曾派遣一位設計師，到美國跟騎哈雷的騎士「混」在一起，喝啤酒，奔馳高速公路；要感受他們的生活，思想和價值觀。希望回去後，可以設計出哈雷會喜歡的車款。這個努力最後並沒有成功。但由此可知 GK 努力尋求瞭解哈雷人的生活型態。

　　日本二戰後，為要振興產業，派遣留學生到美國學習。留學的學生，都被要求要去訪問美國家庭，記錄家內裝潢，設備，包括貼的壁紙顏色，這樣的學習，讓戰後的日本產品，能配合美國使用環境，能夠銷售美國受到歡迎。

10.41 機械設備的色彩—減少疲勞及避免危險

　　在工廠裡，工作人員須長時間面對操作的工作機械，要用綠色或灰色，對眼睛負擔比較輕。另外會危險的移動物件，就要用黃色或橙色的警戒色。

10.5 消費者生活用品的色彩計劃

　　合乎家庭生活氛圍的柔和色彩生產生活用品的用意，是要讓家庭生活更方便，更幸福。所以家用品的顏色，要讓人感覺“溫馨、幸福”的顏色。紅、橙、黃等暖色相的淺淡色調，近白色系列最能有這種意象，比較強的顏色，例如鮮紅，使用面積不要太大，有活潑的感覺，但是不會太突兀，和周圍不協調。

　　二十世紀初年起，先由美國開始普及的電化生活，一直是家庭主婦的夢想。生活用品的色彩計劃，要想像用品放在家庭裡，能不能跟環境協調。

美國較早期的電化生活廣告，遊說購買商品，也顯示整體的使用情境
廣告標題寫“完全現代化的洗碗機”，標貼“為什麼聖誕晚餐後，還要洗盤子？

色彩調節觀念的產生，以增加產品競爭力

色彩曾經是由製造商主導的，但隨二戰後色彩調節功能的理論產生，消費者產品隨著用途調節顏色，有了不一樣的風貌。

早期製造商所推出新功能的產品，就可以賣。後來有「色彩調節 color conditioning」的觀念，產品要產生怎樣的效果，用顏色來加強表示，例如，電風扇要產生涼的效果，所以電風扇要用 "涼" 色，縫紉機是女性使用的，要有柔和的氛圍，所以用溫馨的色調，不用初期慣用的黑色。

最早年代，廠商推出的科技產品幾乎都是黑色，沒有考慮其他色彩，電風扇、縫紉機、電話機、打字機、腳踏車，曾經都是黑色。但有色彩調節的理論，及爭取消費者競爭，顏色也隨著種類各有不同。著名例子，原來福特 T 只有黑色，堅持低價格和好性能，19 年的時間都很成功，也賣 1500 萬輛。但消費者的觀念已有改變，通用汽車公司推出大眾車，有不同顏色讓顧客選擇，雖價格較貴，但銷售比福特好，福特 T 改變堅持，不再只有黑色，做黑色以外的色彩計畫，以維持競爭力。

早期工業產品都用黑色。但是後來有 "色彩調節" 觀念後，各種產品就選用適合該產品使用情境的色彩。電風扇要讓人感覺風是 "涼" 的，所以用綠色，或藍色。縫紉機女生使用時有柔和的意象，所以改用乳白色。手機各種顏色都有，可以有很多選擇。目前電腦多數強調優秀的功能為主，故色彩呈現功能感覺以無彩色較多，偶有特殊訴求機種，就會用與別人不同的色彩強調。

黑色是代表功能的顏色，第一代的工業產品，大多由黑色開始

最早電風扇是黑色　　　　早期黑色勝家縫紉機　　　　早期普遍黑色桌上型電話機

以 "色彩調節" 的觀念，使色彩更融入使用的情境

要涼爽感覺的電風扇　　　女性使用要柔和感覺的縫紉機　　　智慧型手機各種顏色都會有

147

10.51 產品設計

工業產品的色彩計劃，依功能性質決定 。

　　◆梁又照及華冑公司（梁又照是台灣最早從事工業設計的著名設計師，在50年設計生涯中，曾協助宏碁、廣達、高林等建立工業設計規範，也培育無數年輕設計師）

●台灣工業設計教育及色彩計劃的開始

　　台灣現在工業設計非常興盛且被重視。台灣工業設計於1964年引進，聯合國指派日本及德國講師來台講習，也選派留學生到日本、德國進修。

　　政府成立的工業設計及包裝中心成立後，設計中心努力自給自足，但那個年代台灣是OEM接單製造的年代，企業沒有自己設計產品的需要，偶有公司要推出自創產品也大都以模仿抄襲為跟風，即所謂海盜版生產模式。因此設計中心能協助廠商設計的案子寥寥無幾，設計中心在無法自給自足維持營運，政府終究將中心裁撤。

60年代台灣自農業經濟轉向加工出口及民生工業時代，同時也是工業設計的萌芽時期，一般民生工業製品的設計多屬中日技術合作下的產品，**左上圖**為華冑公司的創立人梁又照教授，為當時台灣中國農機械公司設計的農藥噴霧器，原為金屬件改為塑膠件，減輕重量又好用造福農民並**獲得聯合國際文教組織選為「世界30件優良設計產品」代表之一。**

右上圖為**60年代**台製家電多以內銷為主。華冑公司為台灣順風電器公司所作之**電扇改型設計**，不但外觀上為當時流行的流線造型，且將原來翻砂鑄造及金屬沖壓成型之外殼，改為塑料注入成型，原金屬壓鑄之馬達線圈機殼，改為金屬沖件，使每座電扇成本降低25%，為該公司產品由內銷導入澳、美、加、日外銷市場。

60年是電子計算機稀罕昂貴年代，色彩計劃引人注意。三愛電子計算機。（林百里公司第一件產品）

80年代台灣工業起飛年代，創造外銷第一的高林公司的早期工業縫紉機（設計 梁又照＋羅榮祥）

台塑的明志工專為最早設置工業設計科，爾後多校也紛紛設工業設計科系。色彩計劃實例有當時味全請日本人設計整套公司企業形象 CIS（現行味全代表 W 的 5 個紅色圓圈是當時建立的設計），因設計費用非常高昂引起譁然，但也提示了頭腦構想的價值。

　　政府為了宣導工業設計的重要，雖設置了中華民國工業設計及包裝中心，但是當時台灣的公司，多數只是接國外訂單生產或者就是抄襲製造外來產品，極少公司需要設計產品，工業設計的畢業生找不到工作，學校紛紛關閉工業設計科系。出國進修回來的人，開了工業設計工作室也開不下去，工業設計及包裝中心也關閉。

　　宏碁公司是很早就注意工業設計重要性的公司，梁又照在宏碁成長的年代，為它建立設計政策，也曾擔任宏碁公司產品開發部副總經理。

　　下面舉梁又照及華冑公司，在台灣最久 40 多年以來，隨著台灣工業產品的進步，設計風格、色彩計劃也隨著年代現況改變的設計實例：

早期宏碁公司初創的時期，公司還叫"Multi-Tech"強調
高科技產品的年代，色彩計劃表現科技感的整組色彩

圖為華冑公司以中華歷史文物，商周拜祭大地的禮器「琮」作為隱喻，擷取其大方、簡潔、高雅及精緻幾何造型特質與屬性，比喻該公司以辦公室的人、時、地、事情景特質為訴求，配合電腦產品的科技屬性，發展為宏碁產品識別的形象系列，**獲台灣當年單項產品及系列形象雙項傑出產品設計首獎**，同時**並獲當年德國漢諾威電腦大展優良工業設計 IF 獎**。

149 頁上圖，白色整組是宏碁創業之初，公司還叫"Multi-Tech"強調科技功能的年代，整組電腦和周邊產品，以整組"product family"的理念，設計高科技感的整套色彩好範例。

　　148 頁橘色的電子計算機是三愛電子公司所生產。早期電子計算機還很昂貴的 30 多年前，由現在知名的廣達集團林百里，創業時上市的第一件產品，色彩計劃要引人注意，讓使用的人覺得神氣，所以使用色彩是橘紅色。

華宵公司以產品色彩計劃及模組化多樣化，用來降低成本增加機種案例。

　　現代高科技醫療設備的色彩，用灰色的深淺調和表現理性、精密的高科技性能。

> 　　注重功能機構的設計，使用白色、灰色或黑色，強調機能性，早期工業產品全部黑色，讓人注意到的是機能性。競爭產品紛紛出現後，各廠家就用色彩跟別家廠商區別以吸引消費者目光。

電腦化的看護、醫療裝置車呈現科技先進功能的灰色

使用者導向創新設計實例

◆工業設計產品設計例 2
（設計師黃昭儀 北科大畢，留學意大利，現大葉大學任教，
　黃昭儀對她設計的產品說明）

　　螺絲起子設計說明：這款起子是由塑膠射出成型工廠委託設計，以歐美為主要銷售市場．線條以小丑魚意象概念設計，造型要求美觀，使用時好握持和好施力，還須兼顧雙色塑料射出成型的技術，設計與加工技術相互檢討調整，協力完成最終式樣．這款設計至今仍在市場上販售。

innovative proposition: trasparent or semi-trasparent finishing

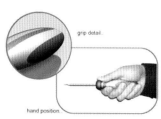

151

工具機色彩計劃：

傳統工具機為了要讓機台在展覽會場和銷售市場凸顯特色和吸引顧客，
委託進行配色計劃。設計概念由該公司的企業文化和色彩，並以機台能模組
拆件進行顏色塗裝的部分來配色.

模擬衝浪機的健身器材：

此款運動健身機，主要目標市場是南美洲。以模擬衝浪時的運動狀態，
開發設計的家用健身器材，造型以衝浪板為主體，色彩搭配夏日海邊衝浪的
意象。

10.52 後現代主義設計

遊戲化生活用品設計，色彩豐富變化多「後現代主義」顧名思義是要脫離「現代主義」，現代主義是從 20 世紀初由德國「包浩斯」的年代開始，一切講求合理的設計，注重功能性的滿足，不加多餘裝飾的思想。但是 1980 年代的後現代主義，主張設計要「多彩多姿，生活更好玩」，所以生活用品造形變化多、色彩多彩活潑、遊戲化。後現代主義代表性的義大利阿萊西 Alessi 及索特薩斯 Sottsass 的產品例子如下：

後現代造型逗趣色彩活潑，強調生活樂趣

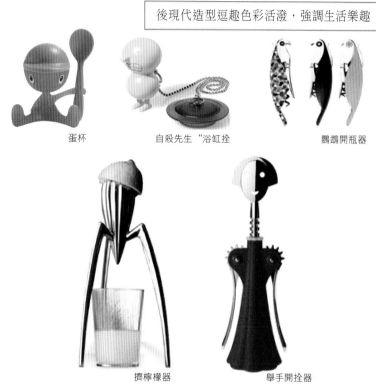

蛋杯　　　　　　　自殺先生 "浴缸拴　　　　　鸚鵡開瓶器

擠檸檬器　　　　　舉手開拴器

索特薩斯：置物架　　　置物架　　　　　　座椅　　　　　　　檯燈

10.6 文化創意產品的色彩計劃

具有文化意義的色彩及運用材料本身的顏色

現在產品的生產，都會挑人工便宜的地方生產，壓低成本，以價格競爭。原來各地區的產品製造，生產成本不能抗衡紛紛沒落，瀕臨絕滅。要解救和振興地方產業，引進文化創意產業理念，生產具有文化特色的產品，其他地區不能代替，讓消費者因愛好它的文化特色而購買。旅遊的人，會喜歡買具有紀念意義的當地特產，就是這樣的心理。

具有地區文化特色的東西，會和該地區的材料，傳統的手藝，生活的習俗有關係，傳統的工藝品常能扮演重要角色，發揮傳統工藝品的特色，一方面加上現代的設計理念，配合現代生活內容和生活習慣，創造具有創意的優點和生產地區文化的特色，讓消費者覺得買了有意義。

傳統工藝品特色的製品，偏向手工製作，製造成本會昂貴，要引進工業設計的想法，適當地配合工業生產的手法以降低成本，雖然還是會貴於純機器製品，但是表現文化特色，以吸引消費者願意購買。

傳統工藝的技藝，結合現代工業設計使用者導向設計理念，創造具文化意味，又能合乎現代生活之實用性，或鑑賞價值的產品，是文創產品的方向。

●玻璃及皮雕文化創意產品 （著名資深設計師 馮斯蒂）

"海天一色" 玻璃鉢盤

"台灣紅的祝福" 皮雕革工藝製品

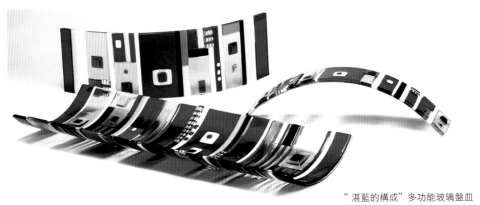

"湛藍的構成"多功能玻璃盤皿

●漆器文化創意產品（著名資深 漆工藝家 黃麗淑）

五月雪

彩 豐

春日彩妍

155

●漆器文化創意產品（著名資深 漆工藝家 黃麗淑）

深秋

出塵

尋梅

寶相花四方瓶

156

●編織及染色文化創意產品（編織工藝教育家 吳汶錡及學生）

藍染：東勢大山　材料：棉、麻、絹、紙線、山藍、羊毛（吳汶錡）

全圖

細部圖

藍染：小時候的惡·長大的喜·回想的甜
材料：九宮格書法紙、綿、苧麻、墨、山藍
（吳汶錡）

編織：詹亞君

編織：許喬安

●原住民圖案的 T 恤—有文創構想的實用產品

年輕學生鼓勵發揮創意，參與文創品創作，下面 2 件是視覺達的學生，發揮創意，原住民的圖案，在黑底和白底的 T 恤，同樣可以很清晰可愛。

台灣須要發展文化創意產業，本書雖然也介紹已經著名的設計師作品作為創意設計、色彩配色的學習樣本，但是更需要年輕學生將所學發揮出來，個人創業、發展文創都有重要意義。

黑色／白色 T 恤 周怡慶

◆個人設計工作室　作品範圍廣　設計師 廖嘉琪

學生從學校畢業在職場磨練幾年後，可能會成立個人設計工作室自行創業，其設計的內容種類多元化，下面舉例供參考，也鼓勵年輕人。

●使用竹材設計獎狀(獎牌)

「唐獎」為尹衍樑博士，所設立的財團法人唐獎教育基金會所創辦，是華人以中華文化數千年涵養，面對當前社會發展，以新視野與新思維鼓勵對中華文化的貢獻獎，所設立四大獎項。「永續發展」表彰對人在地球上永續生存與發展具開創性及卓越貢獻的研究成果；「生技醫藥」著重透過生物醫學或藥物研發，有效解決人類疾病，提升健康與生活品質；「漢學」指其廣義領域，重點在彰顯中華文化，促進人類內在的精神自覺；「法治」則基於人生而平等的信念，期待建立更為普及完善的制度。

第一屆對外徵求獎狀之設計。廖嘉琪以文化創意產品的構想，用竹材與複合媒材製作獎狀，有別於通常獎狀都是紙張或壓克力的創意受賞識，得獎金 20 萬。

得獎作品名稱：盛唐東風
設計理念與特色
全球化下台灣與世界交流頻繁，文化移動似唐朝時空背景。設計師運用台灣特色材質，以唐朝文化經典事物符號為設計，再現全球化後東風已起，引領世代的改變。

證書外觀尺寸 27mmx397mm，近黃金比例美學，中國匾額加官進祿牌匾型式。文公尺吉祥尺寸意：富貴、登科、福星及第。

證書由三種媒材組成，竹子象徵東方的意象，也是台灣最具特色的環保材質，採用經高溫處理的層積竹，可防蟲蛀，使證書保存完善。
另一種媒材金箔，則代表真金不怕火煉，真金歷久彌新永不退色，是任何替代性色料無法取代的，以此象徵學術最高領域的真功夫，不怕時間淬鍊與挑戰。
鑲嵌的壓克力材質，則象徵了現代科技媒材與古今的融合。

「永續發展獎」獎狀設計

「生技醫藥獎」獎狀設計

「漢學獎」獎狀設計

獎狀外觀包裝設計

「法治獎」獎狀設計

文創產品喜字披衣架

作者：廖嘉琪

材料：胡桃木及紙藤

創作概念：

『喜』從吉，是為
吉利、吉慶。古日人生四
大『喜』。喜比小確幸的
滿足多了驚喜與意外。

世上人皆喜歡有喜事，大喜小喜，一組大小喜字，出門進門皆有喜。

運用傳統木工藝榫接。其吊掛功能性概念來自於宋朝官帽。使用者可自
由隨機調整角度開闔，掛置衣物或放置東西。是室內裝置藝術，亦可置於玄
關、客廳、公共空間。

車床客制鋼筆（廖嘉琪）

車床客制鋼珠筆（廖嘉琪）

水波紋筆身（廖嘉琪）

以手工用車床製作，每支有不同木料和造型，小量生產，可接受訂貨，
特別單品製作刻名字的紀念性對筆，具有文創產品的特殊意義且受到歡迎。

●以愛惜自然材料的精神製作的文創產品座椅

大自然的材料沒有像工業材料一樣嚴密的規格化，這是加工時的困難
點，但反而也可以成為特色，因為不會太呆板整齊畫一，而各有個性。有些
材料或許不完美稍有瑕疵，但是如果仍然加以活用，這樣就是疼惜自然材料
的態度。

右邊座椅為稍有瑕疵的木料，製作者仍然將它製作成可
以使用的座椅，這是愛惜大自然的文化產業品的態度和智慧。
本章 10.2 建築與室內設計項內，屋主的設計師愛惜已經被蟲
蛀的柚木柱子，也是同樣的精神。

上光推臘後　　　　　上光推臘前
木料雖然不是光滑精美，但仍然可以活用 文創產品 木椅（製作 廖嘉琪）

懷德居為台灣私塾式的木工學校先驅，於 2014 廖嘉琪為懷德居製作十週年慶海報。作者其創作概念：

拾意：撿拾，林東陽教授撿拾夢創懷德居木工學校，又拾為十，恰為懷德居十週年慶，十年之夢。

形意：取太師椅襯中國山水，化實為虛難，而這次展覽內容有丹麥經典傢具展出，選韋格那經典 Y 字椅為設計剪影，恰為東西方融合，中西文化交會，我的木師之夢是傳統加創新，取漢文化為精神西式設計的方法再造新意。

顏色選紅色有喜慶之意，懷德居十週年慶理當慶賀。

編按：韋格那經典 Y 字椅，是西方人以東方明式太師椅再製作的創新典範。

懷德居創建十週年展覽海報 (廖嘉琪)

10.81 標誌的設計和色彩

標誌要有個性、容易識別、表達內涵、美觀、給人有好感、印象深、容易記住種種要素。

航空公司標誌，經常用 "飛" 的特色或國家的國旗意象作為設計元素，德航用鳥，法國和英國都用國旗色，日本用象徵國旗的紅圓和日本意象的鶴，泰國由蘭花變形。

美樂達相機表現鏡頭銳利的特色，用理性的淺藍色和銳利的五條線條，是著名美國設計師的作品。日本勸業銀行，改成這個標誌以前，請「日本 Color Design 研究所」作色彩意象調查，發現給人的印象是硬又冷，所以決定用 "親切第一" 為公司的口號，改成 "heart 的銀行"，他們連女性工作人員工作套衫，也寫 "親切第一" 和許多 "心" 的圖案。

台塑企業民國 50 年代建立標誌時，由台灣第一個從日本學工業設計回國的郭叔雄指導設計，台塑是化工公司，在王永慶的領導下，不斷地增加子公司，所以採用可以持續堆疊的化學符號，各個符號內表現一個企業；由當初到現在，公司已經有不少增減，隨時都可以取掉和新增。

商業設計是工業設計和社會的橋樑，能夠扮演成功的腳色，設計理念表現的造形和色彩都很重要，但會受讚譽的商業設計，背後的 "產品" 信譽很重要，否則只是空殼，就算設計再美好，對整體企業或產品也只加分一小部分。

德國航空

法國航空

日本航空

英國航空

鏡頭銳利的美樂達相機

標榜親切的日本勸業銀行

分公司持續增加的台塑

象徵蘭花的泰國航空

◆產品的色彩計劃，要跟隨產品企劃的理念

上市的產品是走 "標準化" 風格的產品，或強調 "差異化" 的產品？標準化的產品和差異化的產品，色彩計劃的構想不同 "差異化" 意思是要和別公司同類的產品，完全不同、獨樹一格， 讓人非常注意到。對自己的產品有自信，有特別優點，在色彩計劃採取的策略就要有差異化，不要跟別人的一樣，讓人發現你的產品，購買你的產品。所以，往往特別研究之後開發出來的產品，會採取這樣策略。

已經成為歷史往事，Sony 公司在大家競爭發展高級、豪華大型音響時，它推出市場上完全相反的個人隨身聽，它用鮮豔的黃色，有別於高級音響的暗褐色，讓人知道它的不同，當時它的個人隨身聽十分引人注意而暢銷。

"標準化" 策略是你的產品在打入市面時，市場上已經有普遍受歡迎同類很強勢的產品，你的產品雖不輸給它，但是資本較小，不能正面打對台，但是你可以用稍低一點的價格競爭，你的產品，跟大廠類似流行樣式跟著賣，消費者買你的產品用慣以後，你的品牌也就建立起來了。

幾年前，有某廠牌的汽車，模仿賓士車前面橫條格柵的樣子，乍看有點像賓士顯得高級，銷售得不錯，漸漸地有橫條格柵的車子多了。關車門的聲音，也被要求需像賓士關門的聲音，這些是消費者喜歡的流行心理。

不久前 Lexus 新款車車頭設計，採用很強硬的六角形框當格柵，結果有些廠牌的車子，車頭也開始出現強硬線條。

◆成功的廣告，要達成的任務 - ＡＩＤＭＡ色彩計畫需注意

Ａ 要求廣告會被注意到　　　Ａ - Attention 注意
Ｉ 有沒有引起人們有興趣看？　Ｉ - Interest　興趣
Ｄ 有沒有讓人產生想要的慾望　Ｄ － Desire　　慾望
Ｍ 能不能讓人印象深，記得　　Ｍ － Memory 記憶
Ａ 採取行動去購買　　　　　Ａ － Action　行動

- ●引起注意的色彩計劃，就要與環境不同才會被注意到。
- ●興趣是會想多看一眼，有興趣想知道內容。
- ●慾望是廣告的東西會不會讓人喜歡，心裡想要。
- ●記憶是廣告如果印象深，會讓人記得很久，不是現在立即要，但以後需要時會想 起來。
- ●行動是最後的結果，有採取行動廣告才算達成任務，否則廣告花的錢就冤枉了。

（參考七章，色彩的明視性，注意值；八章色彩的心理感覺）

10.82 企業識別設計

企業要有代表企業門面，所有視覺上看見的設計，稱為 VIS Visual Identity system 視覺識別系統 或 CIS Corporate Identity System 企業識別系統。視覺設計的內容包括：

公司名稱的中英文正式字體、字體可能的變形、標準色、輔助色、名片、信封信紙、名片、名牌、制服、宣傳用的旗幟、公司產品的提袋、公司交通工具外觀設計等等，也需要列出避免使用錯誤的例子。

公司視覺上對外的門面，正式統一，給人的印象十分重要，因為可以表現一個公司的個性、格調，形成給人對公司的感覺。現在世界上的各種企業，都知道要訂定企業識別設計。在過去商店掛一個有個性的店名招牌，作為識別的意圖古來中外都有，但 IBM 於 1950 年代最先整合企業形象，使用那時叫"Design Policy"字體其字體的大小、寫法都標準化，也定了藍色為標準色。

下例舉例視覺設計識別系統，須要包含哪些內容以及怎樣設計和規範。

●艾波索烘培坊的 VI 視覺識別手冊
（設計師 李楸萍）

艾波索烘培坊 VI 手冊封面

Basic Elements
標誌

艾波索LOGO之釋意

標誌 logo 字義説明

Basic Elements
標誌方格製圖法

方格製圖法

以方格規範標誌製圖方法

Basic Elements
標準字

艾㧽索烘焙坊
It's more blessed to give than to receive.　C:70 M:78 Y:98 K:58

艾㧽索烘焙坊
It's more blessed to give than to receive.　C:18 M:20 Y:30 K:0

艾㧽索烘焙坊
It's more blessed to give than to receive.　C:20 M:40 Y:100 K:0

艾㧽索烘焙坊
It's more blessed to give than to receive.　C:10 M:0 Y:0 K:30

艾㧽索烘焙坊
It's more blessed to give than to receive.

中英文標準字

中英文標準字及色彩規範

Basic Elements
標準色

標準色與輔助色

標標紅
Redbud Purple

Spot colour
PANTONE 208C

Process colour
C:0 M:100 Y:36 K:37

RGB Value
R:144 G:33 B:71

Hex Value
#902147

PANTONE
208C

公司標準色之規定 用 Panton 色票號碼指定

Basic Elements
輔助色

標準色與輔助色

補助色及使用方法說

指定印刷字體

標誌組合誤用

標誌組合規定

標誌組合誤用

名片的規定

形象圖案

信封

信紙及信件樣式範例

客戶訂貨單

文件夾

工作人員制服

工作人員識別證 名

車體設計 包括材質色彩說明

手提袋

包裝盒

企業旗幟

戶外彩旗

快速學習認知色彩

陶冶色感 最直覺學習的色彩書

色彩計劃與實作 （需搭配北星167色實用色票）
作 者・賴瓊琦
美術設計・廖嘉琪
發 行 人・陳偉祥
發 行・北星圖書事業股份有限公司
地 址・新北市永和區中正路458號B1
電 話・886-2-29229000
傳 真・886-2-29229041
網 址・www.nsbooks.com.tw
E- MAIL・nsbook@nsbooks.com.tw
劃撥帳戶・北星文化事業有限公司
劃撥帳號・50042987
製版印刷・森達製版有限公司
出 版 日・2017年7月
I S B N ・978-986-6399-48-0(平裝)
定 價・650 元

ISBN 978-986-6399-48-0

國家圖書館出版品預行編目 (CIP)資料

色彩計劃與實作 / 賴瓊琦 著.
 — 新北市 ：北星圖書，2017.07
 面 ； 公分
ISBN 978-986-6399-48-0(平裝)

1.色彩學

963 105017955